병풍으로 쓴 고문진보 초서 2

草書古文真寶

柏山 吳東燮
Baeksan Oh Dong-soub

(株)圖書出版 書藝文人畵

自 序

자 서 | 백산 오동섭

書藝는 고대로부터 군자의 예술로 추구되어 왔다. 서예의 엄격한 기예규범을 누구나 배울 수 있지만 높은 품격으로 정통하기는 어렵다. 書家가 무심히 종이위에 휘호하지만 그의 墨跡에는 자신의 성품, 재능 식견, 정서 등이 자기도 모르게 표출되기 때문에 자기가 쓴 글씨가 인격화되지 않을 수 없게 되는 것이다. 書家는 공력을 쌓아가는 과정에서 각고의 고통과 함께 다른 사람이 맛볼 수 없는 큰 즐거움도 가지게 된다. 붓 운동을 통하여 온몸의 기력이 동원되어 맥박이 뛰고 호흡이 깊어지면서 몸이 한가해지는 생리적 쾌감과 조금씩 터득하며 발전하는 창조력에서 얻어지는 심리적 쾌감은 삶의 즐거움을 가지게 할 것이다. 그러나 이 보다 더 큰 즐거움은 선현들의 詩文을 서사하면서 그 시문의 의미를 음미하고 고인들의 정신세계를 교감하면서 얻어지는 정신적 쾌감이야말로 書家에게 인간세상의 진정한 재미를 느끼게 하는 書藝味의 극치를 이루게 한다.

書의 자유를 얻어 최고의 書味를 달성하기 위해서는 書家라면 누구나 궁극에는 草書에 도달하게 된다. 서예의 모든 요소들이 草書에서 종합되기 때문에 草書는 반드시 篆隷楷行를 거쳐야 하며 질러가거나 뛰어넘어서는 결코 좋은 草書를 이룰 수 없게 된다. 草書는 장법 결구 점획 운필에서 시간성과 공간성을 자유롭게 구사하기 때문에 서가의 창의력을 가장 잘 발휘할 수 있는 서체이다. 그러므로 잘못하면 아류에 빠진 창의력이 발생하기 때문에 어떤 서체보다 더 많은 공력을 필요로 한다.

그래서 본 「초서고문진보」는 초서법첩을 어느 정도 섭렵한 다음 숙련과 창작의 단계에 들어선 서가를 위하여 저술하였다. 고문진보 전후편 중에서 선정한 명문을 병풍작으로 구성하여 초서교범으로 사용하도록 하였다. 저자의 묵연 40여년의 경험에 비추어보면 한 편의 고문진보를 서사하면 문장공부와 서예수련, 작품구성을 한꺼번에 터득할 수 있으니 병풍서사는 초서수련의 가장 좋은 방법이라고 생각한다. 체력이 허락한다면 生의 마지막 날 까지 書의 기예는 향상되기 때문에 서예는 평생의 공부이며 좋은 書材는 일상의 반려가 되어 공력의 아름다움을 더해 줄 수 있는 것이다.

좋은 書作을 보면 작가가 천년 전의 고인이든 천리 밖의 낯선 사람이라도 거리가 없어지고 知音이 되고 만다. 서예야 말로 자기가 쌓은 공력만큼 보인다. 자만하지 않고 늘 자신의 과제를 가지고 부단히 연마하면 언젠가는 쓰는 것 마다 法이 되는 날을 맞을 수 있을 것이다.

항상 拙筆을 격려하고 지도하여주신 三餘齋 金台均선생님께 감사드리며 늘 敎學相長의 기회를 주신 慶北大學校 晩悟硏書會 회원 여러분께 고마운 마음 전해드립니다. 끝으로 성의를 다하여 본 書를 출간해 주신 한국 서예도서의 자존심 월간서예문인화 李洪淵 사장님께 깊은 감사를 드리며 좋은 기획에 애써주신 송희진 주임과 직원 여러분께도 감사인사 드립니다.

<div align="center">2014년 6월 6일 蹯洋齋에서</div>

■ 부록 작품목록

草書古文眞寶

초서고문진보 | 목 차

愛蓮說

애련설 |周敦頤 주돈이

「愛蓮說」은 周茂叔이 연꽃을 사랑하게 된 까닭을 설명한 글이다. 宋의 황산곡은 '周茂叔의 인품이 매우 고결하고 마음이 깨끗하여 光風霽月과 같다.'라고 말하였는데 이 글을 통하여 그의 고결한 사상이 연꽃을 빌어 표현되고 있다. 연꽃에는 君子에 비견될 만한 미덕이 있기 때문에 연꽃을 사랑한다고 말하며 隱者의 미덕을 가진 도연명의 국화와 잠간 비교하면서 세상 사람들이 모란을 사랑하는 까닭은 모란이 부귀의 인상을 풍기기 때문이라고 말한다. 宋代 道學의 조종으로 일컬어지는 주무숙은 자연을 보면서 인생의 이치를 깨닫고 도덕을 찾고자하였다. 이러한 시각으로 보면 연꽃은 그에게 군자인 것이다. 문장이 간결하면서도 餘情이 있으며 비유가 탁월한 작품이다.

작자 周敦頤(1130-1200)는 자가 茂叔이며 宋의 道州 營道縣(湖南省)출신이다. 대대로 濂溪에 살았으므로 호를 염계라 하였다. 周敦頤는 박학하고 아는 바를 몸소 실천하였으며 道를 듣고 일을 처리함에 있어서는 과감하게 하였다. 〈太極圖說〉과 〈通書〉를 저술하여 만물의 본체를 태극으로 보았으며 陰陽 두 氣의 전개에 의하여 현상이 생긴다고 하였다.

和陸草木之花予獨愛蓮晉陶淵明獨愛菊自李唐世人甚愛牡丹予獨愛蓮之出於淤泥而不染濯淸

1

水陸草木之花 可愛者甚蕃
수 륙 초 목 지 화 　 가 애 자 심 번
晉陶淵明 獨愛菊 自李唐
진 도 연 명 　 독 애 국 　 자 이 당

물과 땅에 사는 초목과 꽃 중에 사랑할만한 것들이 대단히 많다. 晉의 도연명은 유독 국화를 사랑하였고 唐 이래로

2

來 世人甚愛牡丹 予獨愛蓮
래 　 세 인 심 애 모 란 　 여 독 애 연
之 出於淤泥而不染 濯淸
지 　 출 어 어 니 이 불 염 　 탁 청

세상 사람들은 모란을 몹시 사랑하였다. 나는 유독 연화를 사랑한다. 진흙 속에서 솟아나도 더럽게 물들지 않고

3

連而不妖 中通外直 不蔓不
연 이 불 요 중 통 외 직 불 만 부

枝 香遠益淸 亭亭淨植 可
지 향 원 익 청 정 정 정 식 가

4

遠觀而不可藝翫焉 予謂
원 관 이 불 가 설 완 언 여 위

菊花之隱逸者也 牡丹花之
국 화 지 은 일 자 야 모 란 화 지

잔물결에 맑게 씻겨도 요염하지 않으며 속은 통해있고 밖은 곧게 서있다。 덩굴지지 않고

가지 치지 않으며 향기는 멀수록 더욱 맑고 깨끗하게 우뚝 서있으니

멀리서 바라볼 수는 있지만 함부로 다룰 수는 없다。 나는 말하겠다。 국화는 꽃 중의 은일자요

모란은 꽃 중의

5

噫 菊之愛 陶後鮮有聞 蓮
富貴者也 蓮花之君子者也

희 국지애 도후선유문 연
부귀자야 연화지군자자야

부귀자이며 연화는 꽃 중에 군자라는 것을. 아 국화에 대한 사랑은 도연명 이후에 드물게 들린다.

6

宜乎衆矣
之愛 同予者何人 牡丹之愛

의호중의
지애 동여자하인 모란지애

연화에 대한 사랑이 나와 같은 이는 몇 사람이나 될까. 모란에 대한 사랑은 의당 많으리라.

周茂叔 以隱逸 君子 富貴 名三花 非徒愛蓮 愛君子耳 癸巳夏 柏山散人 吳東燮

10

謙受益滿招損

謙受益滿招損

謙受益滿招損 · 35×135cm

겸손한 사람은 이익을 받으며
자만하는 사람은 손해를 부른다.
〈書經句〉

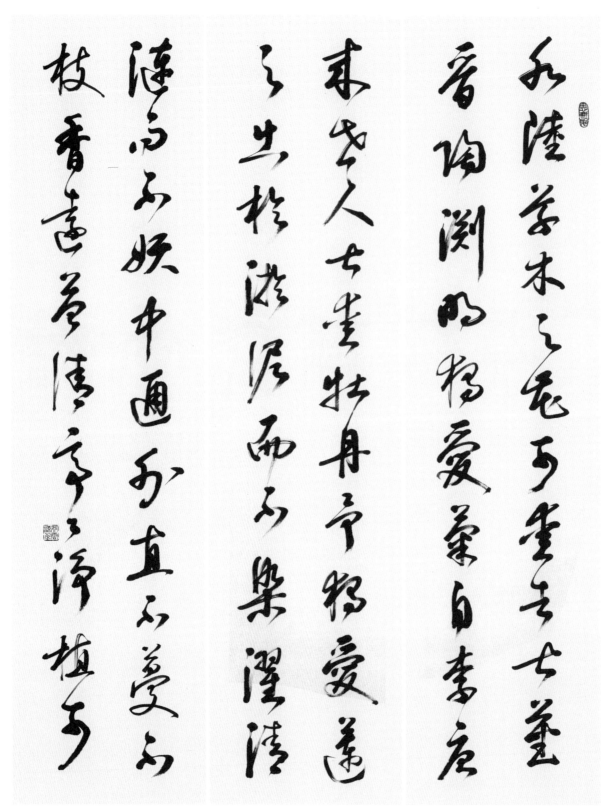

35×135cm×6

水陸草木之花 可愛者甚蕃 晋陶淵明 獨愛菊 自李唐
來 世人甚愛牡丹 予獨愛蓮 之 出於淤泥而不染 濯清
漣而不妖 中通外直 不蔓不 枝 香遠益清 亭亭淨植 可

수륙초목지화 가애자심번 진도연명 독애국 자이당
래 세인심애모란 여독애연지 출어니이불염 탁청
연이불요 중통외직 불만부지 향원익청 정정정식 가

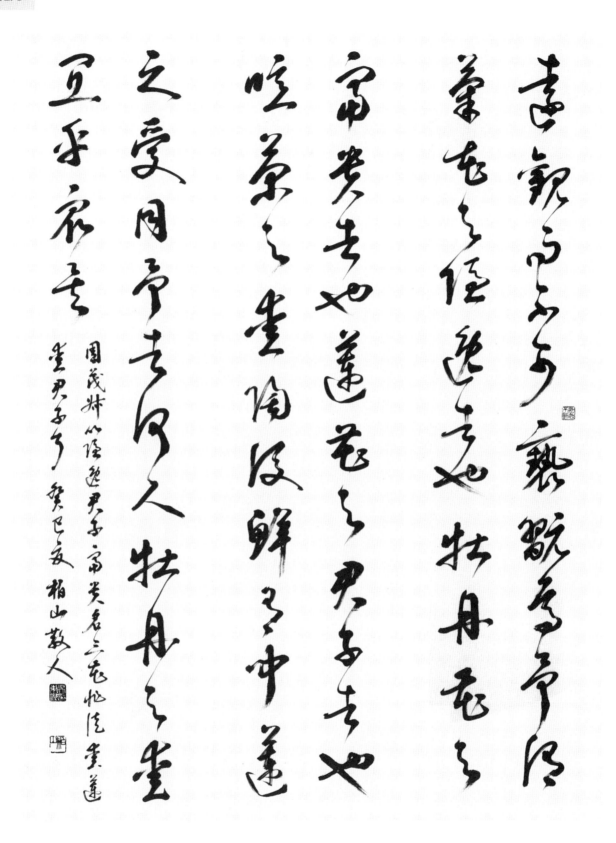

遠觀而不可褻翫焉　予謂　菊花之隱逸者也　牡丹花之
富貴者也　蓮花之君子者也　噫　菊之愛　陶後鮮有聞　蓮
之愛　同予者何人　牡丹之愛　宜乎衆矣

周茂叔　以隱逸　君子　富貴　名三花　非徒愛蓮　愛君子耳　癸巳夏　柏山
散人　吳東燮

원관이불가설완언 여위 국화지은일자야 모란화지
부귀자야 연화지군자자야 희 국지애 도후선유문 연
지애 동여자하인 모란지애 의호중의

주무숙 이은일 군자 부귀 명삼화 비도애련 애군자이 계사하 백산
산인 오동섭

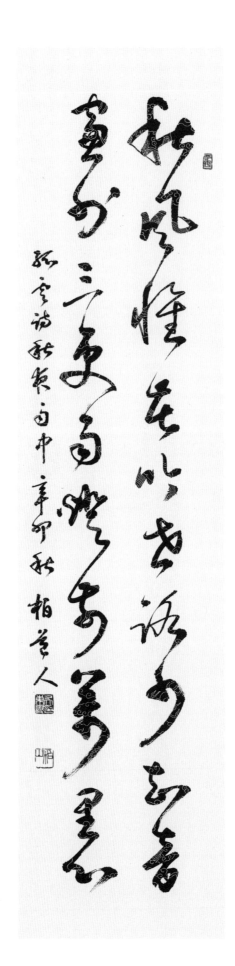

孤雲詩 秋夜雨中 • 35×135cm

秋風惟苦吟 世路少知音
窓外三更雨 燈前萬里心

가을바람에 간절히 시를 읊는다
세상살이에 알아주는 이 드물고
한 밤 창밖에 보슬비 내리는데
등불 앞에서 마음은 만리를 내닫네
〈孤雲 崔致遠〉

後赤壁賦

후적벽부 | 蘇軾 소식

　　東坡는「적벽부」를 지은 지 3개월 후에 다시 적벽에 유람하며 이「後赤壁賦」를 지었다. 한겨울 달이 비치는 적벽의 풍경묘사, 풍경을 좋아하는 동파의 인품, 선경의 신비한 鶴과 신선과의 대화 등 다양한 구성으로 교묘하게 역어진 문장이다. 동파는 기암괴석을 밟고 높은 벼랑에 올라 달빛에 그 모습을 드러내고 있는 강물을 내려다보며 큰 소리로 외친다. 산이 울고 골짜기가 메아리로 대답하는 깊은 밤의 그 반향에는 아무리 불굴의 정신을 가진 소동파라해도 형언할 수 없는 슬픔과 두려움에 떨며 적적함을 느끼지 않을 수 없는 것이다. 겨울밤 적벽놀이는 속세를 떠날 수 있는 낭만적 즐거움이며 선인의 놀이기도 하였다.「전적벽부」와 마찬가지로 유배중인 동파의 우울한 심경에서 지어졌으나 역시 이「후적벽부」에서도 자신을 초연히 세속의 티끌 밖에 두는 강한 정신이 나타나 있다.

　　작가 蘇軾(1036-1101)은 字가 子瞻, 號는 東坡이며 宋의 四川省 眉山 출신이다. 아버지 洵, 동생 轍과 함께 삼부자를 三蘇라하며 모두 당송팔대가에 속한다. 동파는 성격이 활달하고 經史에 정통하였으며 시문뿐만 아니라 서화에도 뛰어났다. 元豊 2년에 황주에 유배되었는데 동파라는 곳에 거처를 마련하고 호를 東坡居士라고 불렀으며 이때 전, 후적벽부 두 편이 작문되었던 것이다. 시호는 文忠이며 〈동파전집〉 115권이 있다.

1

後赤壁賦

後赤壁賦 是歲十月之望 步自 雪堂 將歸於臨皋 二客從余 過黃 泥之坂 霜露旣降 木葉盡脫 人

후적벽부 시세십월지망 보자 설당 장귀어임고 이객종여 과황 니지판 상로기강 목엽진탈 인

이 해 시월 보름 설당에서 걸어 장차 임고정으로 돌아가려할 재 두 손님이 나를 따라왔다. 함께 黃泥재를 지나는데 서리와 이슬이 이미 내리고 나뭇잎이 다 떨어져 사람의 그림자가 땅에 비쳐 있기에

2

影在地 仰見明月 顧而樂之 行歌相答 已而歎曰 有客無酒 有酒無肴 月白風淸 如此良夜何 客曰

영재지 앙견명월 고이락지 행가상답 이이탄왈 유객무주 유주무효 월백풍청 여차량야하 객왈

머리를 들어 밝은 달을 쳐다보았다. 주위를 둘러보며 즐거워하면서 노래하고 화답하며 걷다가 이윽고 탄식하며 말하였다. 「손님이 있으면 술이 없고 술이 있으면 안주가 없구나. 달은 밝고 바람은 시원하니 이 같은 밤에 어찌하면 좋을까.」 손님이 말하였다.

16

今者薄暮 擧網得魚 巨口細鱗 狀如松江之鱸 顧安所得酒乎 歸而謀諸婦 婦曰 我有斗酒 藏之

금자박모 거망득어 거구세린 상여송강지로 고안소득주호 귀이모제부 부왈 아유두주 장지

「오늘 저녁 그물을 들어 올려 고기를 잡았는데 입이 크고 비늘이 가늘어 모양이 마치 송강의 농어와 같습니다. 생각건대 어디에서 술을 구한단 말인가.」돌아와서 아내와 상의하니 아내가 말하였다. 「제가 술 한말을 가지고 있는데 이것을 간직한지가 오래 되었지요.

久矣 以待子不時之需 於是携酒與魚 復遊於赤壁之下 江流有聲 斷岸千尺 山高月小 水落石

구의 이대자불시지수 어시휴주여어 부유어적벽지하 강류유성 단안천척 산고월소 수락석

당신이 불시에 필요할 때를 기다렸다오.」이에 술과 고기를 가지고 다시 적벽강 아래에서 노닐었다. 강물 흐르는 소리가 들려오고 깎아 세운 듯한 절벽은 천척이나 되었다. 산이 높고 달이 작게 보이고 水位가 떨어져 돌이 드러나니

5

出 曾日月之幾何 而江山不可復識矣 余乃攝衣而上 履巉巖 披蒙茸 踞虎豹 登虯龍 攀棲鶻之

출 증일월지기하 이강산불가부지의 여내섭의이상 리참암 피몽용 거호표 등규용 반서골지

일찍이 세월이 얼마나 지나갔는가. 강산을 다시금 알아 볼 수가 없구나. 마침내 나는 옷자락을 걷어잡고 깍아지른 듯 우뚝 선 바위를 오르고 우거진 풀숲을 헤치며 虎豹같은 바위에 걸터앉기도 하였다. 용 모양의 나무에 오르기도 하고 매가 사는 높은 둥지에 기어올라

6

危巢 俯馮夷之幽宮 蓋二客之不能從焉 劃然長嘯 草木震動 山鳴谷應 風起水涌 余亦悄然而悲

위소 부풍이지유궁 개이객지불능종언 획연장소 초목진동 산명곡응 풍기수용 여역초연이비

馮夷의 깊숙한 수궁을 굽어 보기도 하는데 두 손님은 따라오지 못하였다. 갑자기 긴 휘파람을 부니 초목이 진동하고 산이 울고 골짜기가 메아리치며 바람이 일고 물이 솟는 듯하였다. 내 또한 초연히 슬퍼지고

7

肅然而恐 凜乎其不可留也 返而登舟 放乎中流 聽其所止而休焉 時夜將半 四顧寂寥 適有孤

숙연히 두려워져 몸이 오싹하여 거기에 머물 수가 없었다. 돌아와 배에 올라 강 가운데 흐르는 데로 맡겨두고 가든 말든 내버려둔 채 쉬고 있었다. 때는 곧 한밤이 되려는지라 사방을 둘러보아도 적적하고 고요하였다. 마침 학 한 마리가

8

鶴 橫江東來 翅如車輪 玄裳縞衣 戛然長鳴 掠余舟而西也 須臾 客去 余亦就睡 夢一道士 羽衣

강을 가로질러 동쪽으로 오는데 날개는 마치 수레바퀴와 같고 검은 치마에 흰 옷을 입고 끼룩끼룩 소리 내어 길게 울면서 내가 탄 배를 스치고서 서쪽으로 날아갔다. 잠시 뒤 손님은 가고 나 또한 곧 잠이 들었다. 꿈속에 한 도사가 깃털옷을 펄럭이며

19

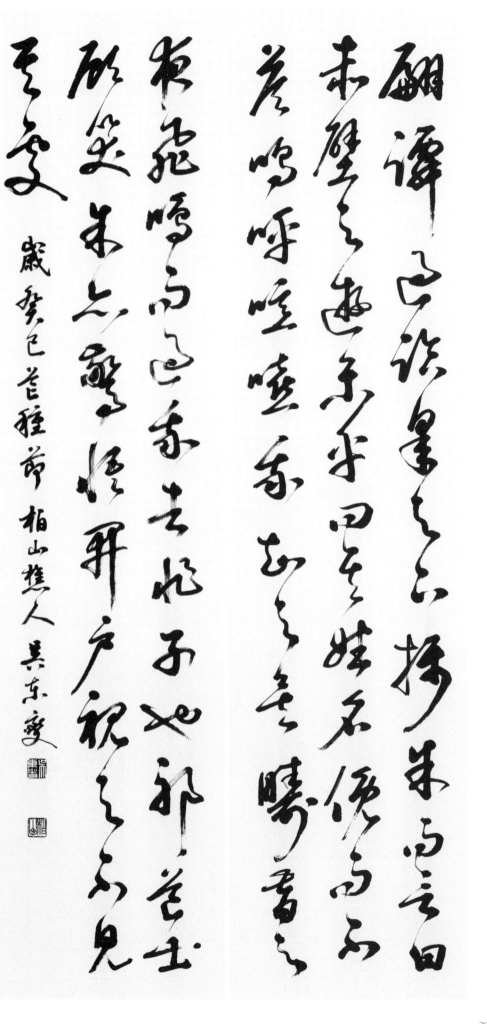

歲癸巳芒種節 柏山樵人 吳東燮

9

翩躚 過臨皐之下 揖余而言曰 赤壁之遊樂乎 問其姓名 俛而不答 嗚呼噫嘻 我知之矣 疇昔之

편선 과임고지하 읍여이언왈 적벽지유락호 문기성명 면이부답 오호희희 아지지의 주석지

임고정 아래를 지나다가 나에게 읍하고 말하기를 「적벽강의 뱃놀이가 즐거웠는가.」라고 하였다. 그의 성명을 물어보았지만 그는 내려다 보며 대답을 하지 않았다. 오오 내 그대를 알겠노라. 「어제 밤

10

夜 飛鳴而過我者 非子也耶 道士 顧笑 余亦驚悟 開戶視之 不見其處

야 비명이과아자 비자야야 도사 고소 여역경오 개호시지 불견기처

날아 울면서 내 배를 스쳐 지나간 이가 그대가 아닌가.」하고 물으니 도사는 돌아보고 웃기만 하였다. 나 또한 놀라 깨어서 문을 열고 그를 보고자 하였으나 그가 있는 곳을 찾지 못하였다.

後赤壁賦 歲癸巳芒種節 柏山樵人 吳東燮

35×135cm×10

後赤壁賦 是歲十月之望 步自雪堂 將歸於臨皐 二客從余 過黃泥之坂 霜露既降 木葉盡脫 人
후적벽부 시세십월지망 보자설당 장귀어임고 이객종여 과황니지판 상로기강 목엽진탈 인

影在地 仰見明月 顧而樂之 行歌相答 已而歎曰 有客無酒 有酒無肴 月白風淸 如此良夜何 客曰
영재지 앙견명월 고이락지 행가상답 이이탄왈 유객무주 유주무효 월백풍청 여차량야하 객왈

今者薄暮 擧網得魚 巨口細鱗 狀如松江之鱸 顧安所得酒乎 歸而謀諸婦 婦曰 我有斗酒 藏之
금자박모 거망득어 거구세린 상여송강지로 고안소득주호 귀이모제부 부왈 아유두주 장지

久矣 以待子不時之需 於是携酒與魚 復遊於赤壁之下 江流有聲 斷岸千尺 山高月小 水落石
구의 이대자불시지수 어시휴주여어 부유어적벽지하 강류유성 단안천척 산고월소 수락석

出 曾日月之幾何 而江山不可復識矣 余乃攝衣而上 履巉巖 披蒙茸 踞虎豹 登虯龍 攀棲鶻之
출 증일월지기하 이강산불가부지의 여내섭의이상 리참암 피몽용 거호표 등규용 반서골지

危巢 俯馮夷之幽宮 蓋二客之不能從焉 劃然長嘯 草木震動 山鳴谷應 風起水涌 余亦悄然而悲
위소 부풍이지유궁 개이객지불능종언 획연장소 초목진동 산명곡응 풍기수용 여역초연이비

肅然而恐 凜乎其不可留也 返而登舟 放乎中流 聽其所止而休焉 時夜將半 四顧寂寥 適有孤
숙연이공 능호기불가류야 반이등주 방호중류 청기소지이휴언 시야장반 사고적요 적유고

鶴 橫江東來 翅如車輪 玄裳縞衣 戛然長鳴 掠余舟而西也 須臾 客去 余亦就睡 夢一道士 羽衣
학 횡강동래 시여거륜 현상호의 알연장명 약여주이서야 수유 객거 여역취수 몽일도사 우의

翩躚 過臨皐之下 揖余而言曰 赤壁之遊樂乎 問其姓名 俛而不答 嗚呼噫嘻 我知之矣 疇昔之
편선 과임고지하 읍여이언왈 적벽지유락호 문기성명 면이부답 오호희희 아지지의 주석지

夜 飛鳴而過我者 非子也耶 道士顧笑 余亦驚悟 開戶視之 不見其處　後赤壁賦 歲癸巳芒種節 柏山樵人 吳東燮
야 비명이과아자 비자야야 도사고소 여역경오 개호시지 불견기처　후적벽부 세계사망종절 백산초인 오동섭

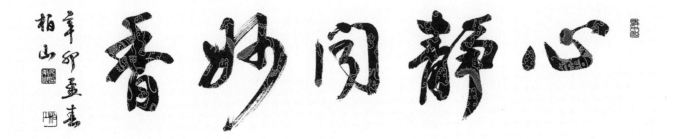

心靜聞妙香 • 35×135cm

마음이 고요하니 奧妙한 響音을 들을 수 있다.
〈禪語〉

書王定國所藏煙江疊嶂圖王晉卿畫
서왕정국소장연강첩장도왕진경화

| 蘇軾 소식

〈分類東坡先生詩〉 12권에 실려 있는 이 詩는 王定國이 소장하고 있는 王晉卿의 산수화 「煙江疊嶂圖」에 書한 것이다. 왕정국은 동파와 절친하였던 인물로서 동파와 시문으로 응답하는 酬答次韻의 시를 많이 남겼다. 연강첩장도를 그린 왕진경은 풍경화를 잘 그렸으며 동파는 그가 그린 그림에 題書한 시를 시집에 많이 남겼다.

예로부터 문인들은 풍경 산수화를 보고 그림속의 아름다운 풍경과 자신이 처한 현실을 결부하여 그 感慨를 詩로서 서술하였다. 이 글에서 동파는 자신이 그리던 이상향 무릉도원을 그림속의 풍경에서 찾아 묘사하고 있으며 또한 그 곳을 동경하는 자신의 심경을 감동적으로 읊고 있는 것이다. 시문속에는 동파가 의식적으로 이백, 두보, 도연명 등의 시구를 이용하고 있지만 어색함 없이 잘 조화되는 것은 동파의 탁월한 文才가 발휘된 것이다. 동파는 스스로 그림을 잘 그렸을 뿐만 아니라 그림의 감상식견이 탁월하기 때문에 이와 같은 회화적 美를 유감없이 표현할 수 있었다.

작가 蘇軾(1036-1101)은 字가 子瞻, 號는 東坡이며 宋의 四川省 眉山 출신이다. 아버지 洵, 동생 轍과 함께 삼부자를 三蘇라하며 모두 당송팔대가에 속한다. 동파는 성격이 활달하고 經史에 정통하였으며 시문뿐만 아니라 서화에도 뛰어났다. 元豊 2년에 황주에 유배되었는데 동파라는 곳에 거처를 마련하고 호를 東坡居士라고 불렀으며 이때 전, 후적벽부 두 편이 작문되었던 것이다. 시호는 文忠이며 〈동파전집〉 115권이 있다.

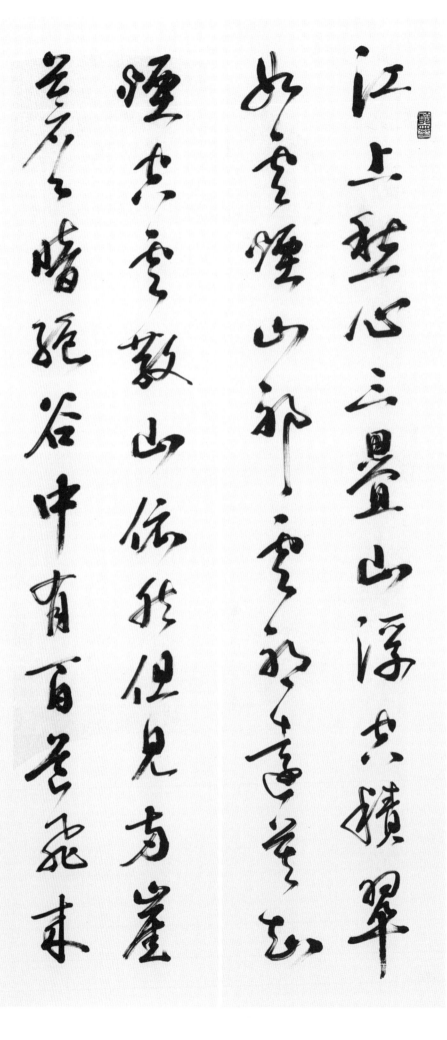

1

江上愁心三疊山　浮空積翠
강상 수심 삼첩산　부공 적취

如雲煙　山耶雲耶遠莫知
여운연　산야 운야 원막지

강물 위에 어리는 수심 세 겹 산과 같고 하늘 멀리 쌓인 푸르른 구름 안개 같네. 산인지 구름인지 멀어서 알지 못하겠는데

2

煙空雲散山依然　但見兩崖
연공운산산의연　단견양애

蒼蒼暗絕谷　中有百道飛來
창창암절곡　중유백도비래

안개 걷히고 구름 흩어지니 산은 그대로이네. 다만 보이는 건 양쪽 절벽 짙푸르고 어두운 골짜기뿐. 골짜기 가운데로 백 갈래 물줄기 날아 내리네.

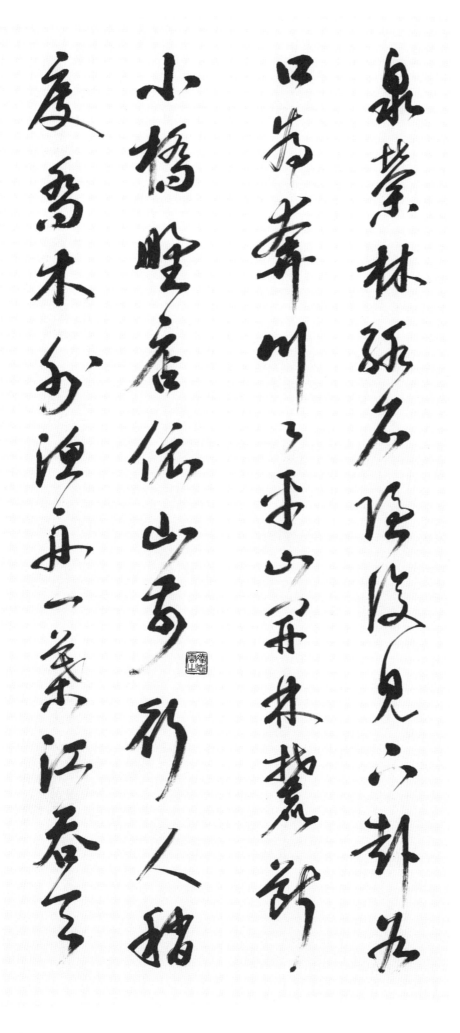

5

使君何從得此本　點檢毫末
사군하종득차본　점검호말

分淸姸　不知人間何處有此
분청연　부지인간하처유차

6

境徑欲往置二頃田　君不見
경경욕왕치이경전　군불견

武昌樊口幽絕處　東坡先生
무창번구유절처　동파선생

그대는 어디에서 이 그림을 구하였는지. 자세히 살펴서 붓끝으로 그려내어 분명 아름답구나. 인간 세상 어느 곳에 이런 경계 있는지 모르지만

당장 달려가서 밭 두 경 마련하고 싶네. 그대는 보지 못하였는가. 무창 번구의 인적 끊긴 외딴 곳에 동파 선생 오년이나 머물었다네.

<div style="text-align:right">

7

留五年 春風搖江天漠漠
유 오 년 춘 풍 요 강 천 막 막

暮雲捲雨山娟娟 丹楓翻鴉
모 운 권 우 산 연 연 단 풍 번 아

봄바람에 강물 흔들려 하늘 끝 아득한데 저녁 구름 말아 올라 비 그치니 산색 곱디곱구나.

단풍잎 까마귀와 함께 물가에서 잠들고

8

伴水宿 長松落雪驚醉眠
반 수 숙 장 송 낙 설 경 취 면

桃花流水在人世 武陵豈必
도 화 유 수 재 인 세 무 릉 기 필

장송에서 눈 떨어지는 소리에 놀라 술 취한 잠 깨네. 복사꽃 흘러가는 물이 인간 세상에 있는데 무릉도원에 어찌 신선들뿐이겠는가.

</div>

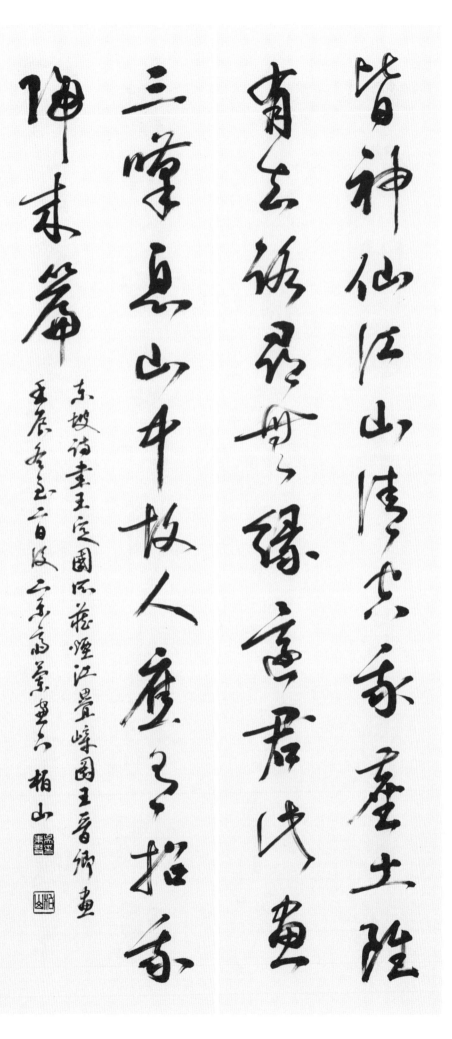

강과 산이 내 몸의 세속 먼지를 말끔히 씻어주네. 비록 찾아가는 길 있겠지만 찾을 인연 없어

그대에게 이 그림 돌려보내며

세 번 한숨 쉬었네. 산속의 사는 친구들이 귀거래사 지어 나를 부르리.

東坡詩 書王定國所藏煙江疊嶂圖王晉卿畵
동파시 서왕정국소장연강첩장도왕진경화

壬辰冬至二日後 二樂齋蘭窓下 柏山 吳東燮
임진동지이일후 이락재란창하 백산 오동섭

書王定國所藏煙江疊嶂圖王晉卿畫

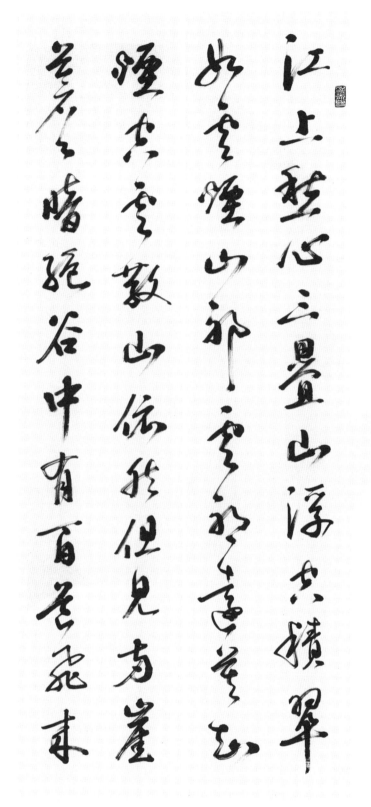

35×135cm×10

江上愁心三疊山 浮空積翠 如雲煙 山耶雲耶遠莫知
煙空雲散山依然 但見兩崖 蒼蒼暗絕谷 中有百道飛來

강상수심삼첩산 부공적취 여운연 산야운야원막지
연공운산산의연 단견양애 창창암절곡 중유백도비래

泉 縈林絡石隱復見 下赴谷 口爲奔川 川平山開林麓斷
小橋野店依山前 行人稍 度橋木外 漁舟一葉江呑天
使君何從得此本 點檢毫末 分淸妍 不知人間何處有此
境 徑欲往置二頃田 君不見 武昌樊口幽絕處 東坡先生

천 영림락석은부현 하부곡 구위분천 천평산개임록단
소교야점의산전 행인초 도교목외 어주일엽강탄천
사군하종득차본 점검호말 분청연 부지인간하처유차
경 경욕왕치이경전 군불견 무창번구유절처 동파선생

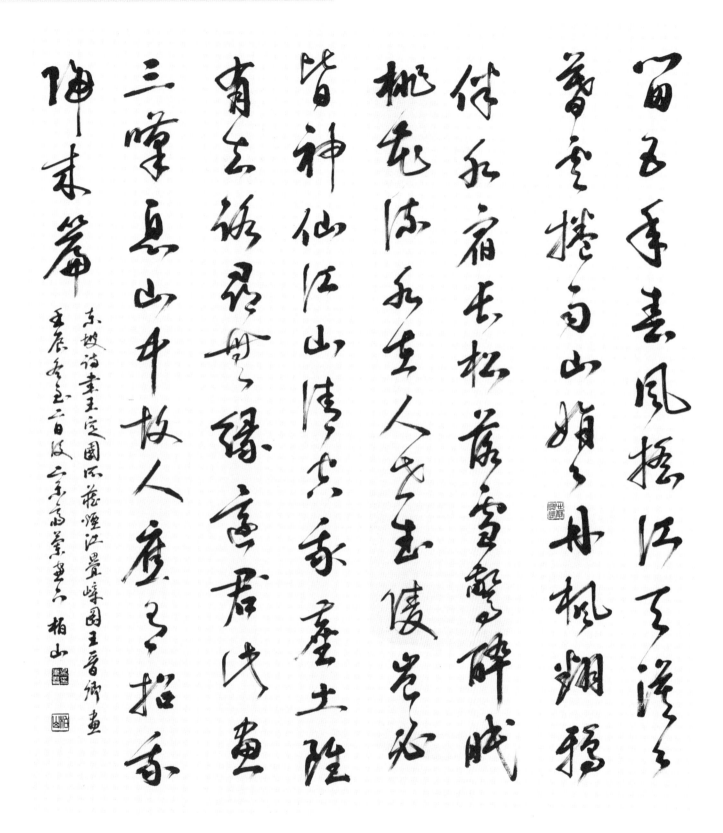

留五年 春風搖江天漠漠 暮雲捲雨山娟娟 丹楓翻鴉
伴水宿 長松落雪驚醉眠 桃花流水在人世 武陵豈必
皆神仙 江山清空我塵土 雖有去路尋無緣 還君此畫
三嘆息 山中故人 應有招我 歸來篇

東坡詩 書王定國所藏煙江疊嶂圖王晉卿畫
壬辰冬至二日後 二樂齋蘭窓下 柏山 吳東燮

유오년 춘풍요강천막막 모운권우산연연 단풍번아
반수숙 장송낙설경취면 도화유수재인세 무릉기필
개신선 강산청공아진토 수유거로심무연 환군차화
삼탄식 산중고인 응유초아 귀래편

동파시 서왕정국소장연강첩장도왕진경화
임진동지이일후 이락재난창하 백산 오동섭

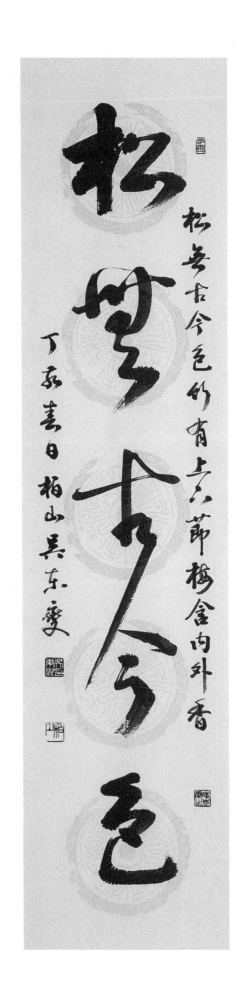

松無古今色 · 35×135cm

松無古今色
竹有上下節
梅含內外香

소나무의 푸른 색은 예나 지금이나 다름이 없고,
대나무는 위 아래에 마디가 있으며
매화는 안 팎으로 향기가 있다.

獨樂園記

독락원기 | 司馬君實 사마군실

이 글은 「獨樂園記」이라는 全文에서 앞뒤의 글을 잘라내고 '獨樂'이라 이름을 짓게 된 연유를 밝힌 대목만 실은 것이다. 문장은 짧고 간결하지만 글 속에는 작자의 맑고 격조 높은 심경이 잘 표현되어 있다. 司馬溫公은 낙양에서 천자를 섬기다가 퇴출한 후에 동산에서 홀로 소요하며 책을 읽었는데 참된 즐거움이란 이와 같은 것이라 하여 그가 거처하는 곳을 '獨樂園'이라 이름 지었던 것이다. 이에 의하면 '獨樂'은 자기 혼자만 즐기고 남을 돌아보지 않는 것이 아니라 지극히 겸손하며 자신에게만 허용된 즐거움을 의미한다는 것이다. 그러나 본문 중에 드러난 獨樂의 의미는 그것에 그치지 않고 높고 큰 자신의 지조에서 비롯하여 '踽踽'(홀로 들여 있음)해도 '洋洋'(마음이 한 없이 넓음)한 독립자존의 즐거움을 의미하는 것이다.

작자 司馬君實(1019-1086)은 名은 光, 호는 迂叟 또는 迂夫이며 陝州 夏縣 출신이다. 그가 죽은 후에 太師溫國公이 추증되어 司馬溫公이라 불리게 되었다. 송의 명신이고 문장가이며 〈傳家集〉 80권, 〈資治通鑑〉 294권, 〈目錄〉 30권, 〈考略〉 30권 등이 있다.

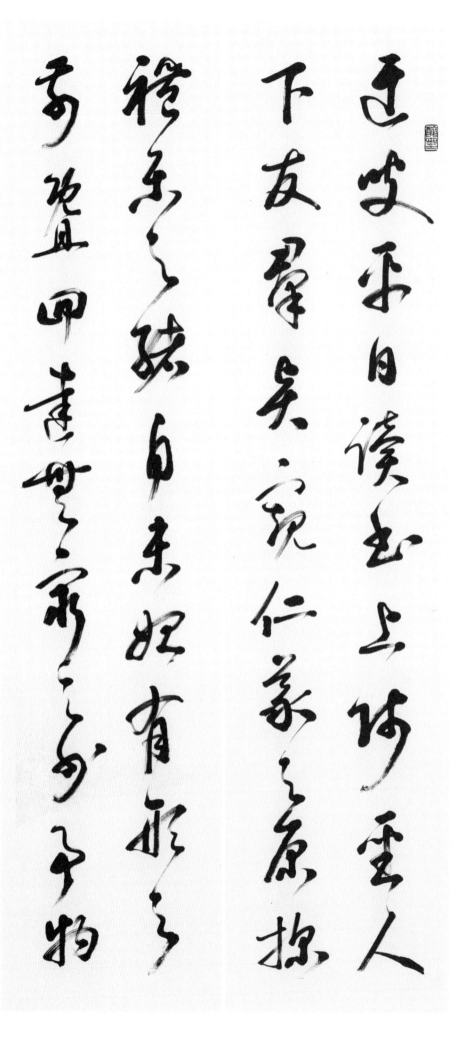

나 迂叟는 평소에 독서를 하며 위로는 여러 聖人을 스승으로 삼고 아래로는 여러 賢人을 벗으로 삼으며 仁義의 근원을 살피고

禮樂의 실마리를 탐구한다. 형체가 생기기 이전부터 사방 끝없는 외부에 이르기까지 사물의

3

之理 擧集目前 可者學之
지 리　거 집 목 전　가 자 학 지

未至夫可 何求於人 何待
미 지 부 가　하 구 어 인　하 대

이치를 눈앞에 모아놓고 가능한 것은 공부하되 가능한 것에 미치지 못한 것은 어찌 남에게 배움을 구하겠으며 어찌 밖에서 배우기를 기대하겠는가.

4

於外哉 志倦體疲 則投竿
어 외 재　지 권 체 피　즉 투 간

取魚 執袵采藥 決渠灌花
취 어　집 임 채 약　결 거 관 화

마음이 권태롭고 몸이 피곤해지면 물가에 나아가 낚싯대로 물고기를 잡기도 하고 옷자락 걷어 올리고 약초를 캐기도 하며 도랑을 내어 꽃나무에 물을 주기도 한다.

操斧剖竹 濯熱盥水 臨高
조부부죽 탁열관수 임고

操斧剖竹 濯熱盥水 臨高
조부부죽 탁열관수 임고
縱目 逍遙徜徉 惟意所適
종목 소요상양 유의소적

明月時至 淸風自來 行無
명월시지 청풍자래 행무
所牽 止無所柅 耳目肺腸
소견 지무소니 이목폐장

도끼를 휘둘러 대나무를 쪼개고 대야의 물로 더위를 씻어내며 높은 데에 올라가 눈길 가는 대로 바라보며 한가로이 이리저리 거닐며 오직 마음 가는대로 따라할 따름이다.

때맞추어 明月이 떠오르고 淸風이 절로 불어오니 가도 붙잡는 것이 없고 멈추어도 가로 막는 것이 없도다. 눈, 귀, 폐, 장도

7

卷爲己有 徉徉焉
권위기유 양양언

不知天壤之間 復有何樂
부지천양지간 부유하락

모두 내가 마음대로 할 수 있는 나의 소유임이라. 홀로 쓸쓸이 걸어가도 마음은 끝없이 드넓어 거리낌이 없구나. 하늘과 땅 사이에 또 어떤 즐거움이 있어

8

可以代此也 因合而命之
가이대차야 인합이명지

曰獨樂
왈독락

이를 대신할 수 있으랴. 이 모두를 어울러서「獨樂」이라고 부르노라.

司馬溫公 自號 迂叟 其退居適意 於園圃 其樂如此也 獨樂園記 踽洋齋主人 柏山

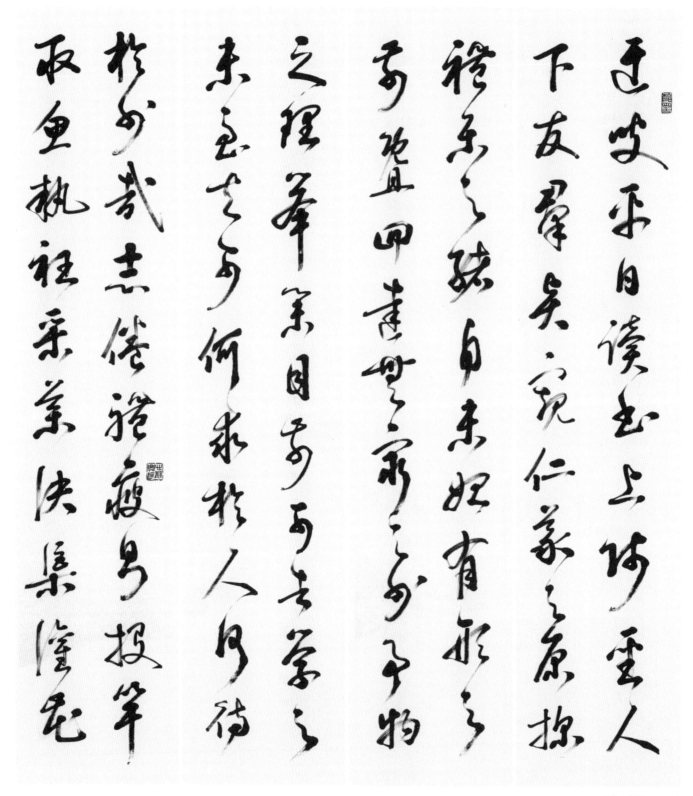

35×135cm×8

迂叟平日讀書 上師聖人 下友群賢 窺仁義之原 探
禮樂之緒 自未始有形之前 暨四達無窮之外 事物
之理 擧集目前 可者學之 未至夫可 何求於人 何待
於外哉 志倦體疲 則投竿取魚 執衽采藥 決渠灌花

우수평일독서 상사성인 하우군현 규인의지원 탐
예악지서 자미시유형지전 기사달무궁지외 사물
지리 거집목전 가자학지 미지부가 하구어인 하대
어외재 지권체피 즉투간 취어 집임채약 결거관화

操斧剖竹 濯熱盥水 臨高縱目 逍遙徜徉 惟意所適
明月時至 淸風自來 行無所牽 止無所柅 耳目肺腸
卷爲己有 踽踽焉 徉徉焉 不知天壤之間 復有何樂
可以代此也 因合而命之 曰獨樂

司馬溫公 自號 迂叟 其退居適意 於園圃 其樂如此也
獨樂園記 踽洋齋主人 柏山

조부부죽 탁열관수 임고종목 소요상양 유의소적
명월시지 청풍자래 행무소견 지무소니 이목폐장
권위기유 우우언 양양언 부지천양지간 부유하락
가이대차야 인합이명지 왈독락

사마온공 자호 우수 기퇴거적의 어원포 기락여차야
독락원기 우양재주인 백산

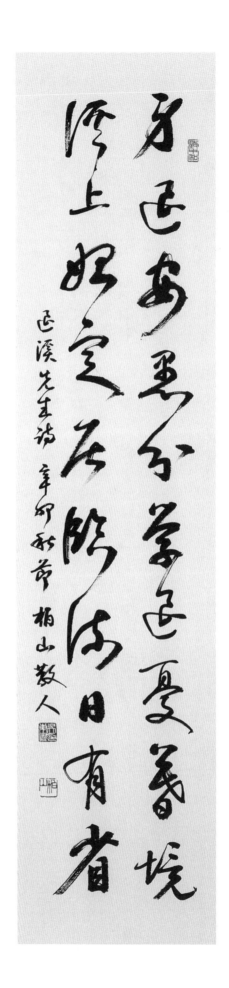

退溪 · 35×135cm

身退安愚分 學退憂暮境
溪上始定居 臨流日有省

몸 물러나니 어리석은 내 분수 편안한데
학문이 퇴보하니 늘그막이 걱정되네
퇴계의 물가에 비로소 거처 정하니
흐르는 물 바라보며 날마다 성찰하네
〈退溪 李滉〉

草書歌行

초서가행 | 李白 이백

이 「草書歌行」은 승려인 懷素의 초서에 대하여 읊은 詩이다. 회소는 본래 성격이 구속된 데가 없고 술을 아주 좋아하였으며 초서에 뛰어났다. 長沙 사람으로 속세의 성은 錢, 자는 藏眞이며 장안으로 이주하여 살았다고 한다. 처음에는 율법에 힘썼으나 나중에 翰墨에 정진하여 二王(王羲之, 王獻之)의 진적과 二張(張芝, 張旭)의 초서를 모사하기를 열심히 하여 몽당붓(禿筆)이 筆塚을 이루었다고 한다. 초서에 뛰어나서 술에 취하여 흥이 나면 바위나 담장 등 아무데나 글씨를 썼다고 하며 종이가 없어 파초를 만여 그루 기르면서 그 잎에다 글씨 연습을 하였다고 한다. 이 詩는 예로부터 이백의 작품이 아니라는 설이 제기되기도 하였지만 이백의 詩에 나타나는 호방한 시풍이 담겨 있음을 볼 수 있다.

李白은 두보와 함께 중국 최고의 시인으로 추앙되어 詩仙으로 불린다. 자는 太白, 호는 靑蓮居士이다. 젊은 시절 독서와 검술에 정진하였고 때로는 遊俠의 무리들과 어울리기도 하였으며 젊어서 道敎에 심취하여 전국을 방랑하였다. 맹호연, 원단구, 두보 등 많은 시인들과 교류하고 중국 각지에 그의 자취를 남겼다. 후에 出仕하였으나 안사의 난으로 유배되는 등 불우한 만년을 보냈다. 천백여편의 작품이 현존하며 〈이태백시집〉30권이 있다.

1

少年上人號懷素 草書天下稱
소년 상인 호 회소 초서 천하 칭

獨步 墨池飛出北溟魚 筆鋒殺
독보 묵지 비출 북명어 필봉 살

젊은 스님 雅號는 회소인데 초서는 천하에 독보라 稱하네. 묵지 다하니 북명어 날아오르고 필봉은

2

盡中山兔 八月九月天氣涼 酒徒
진 중산토 팔월 구월 천기량 주도

詞客滿高堂 牋麻素絹排數
사객 만 고당 전마 소견 배수

중산 토끼 다 잡아 만들었다네. 팔월 구월 날씨 서늘한데 술꾼문인들 고당에 가득하고 삼종
이흰 비단

44

3

廟 宣州石硯墨色光 吾師醉後
倚繩床 須臾掃盡數千張 飄風

상 선주석연묵색광 오사취후
의승상 수유소진수천장 표풍

여러 방에 벌려놓고 선주 돌벼루 먹색이 광채 나네. 우리 스승 취한 뒤 새끼로 만든 의자에 기대어 잠깐동안 수천 장을 다써버리네. 회오리바람인가

4

驟雨驚颯颯 落花飛雪何茫茫
起來向壁不停手 一行數字大

취우경삽삽 낙화비설하망망
기래향벽부정수 일행수자대

소나기 소리인가 붓 지나가는 쏴쏴 소리 들리네. 꽃 지고 눈 날리는 듯 얼마나 아득한가. 일어나 벽을 향해 손 멈추지 않으니 한 줄에 여러 자

<!-- calligraphy -->

6

家家家屏障書題徧　王逸少張
가 가가병장서제편　왕일소장

同楚漢相攻戰　湖南七郡凡幾
동초한상공전　호남칠군범기

5

見蛟龍走　左盤右蹙如飛電狀
견교룡주　좌반우축여비전상

如斗　恍恍如聞神鬼驚　時時只
여두　황황여문신귀경　시시지

크기가 말만 하네. 황홀하여 귀신 놀라는 소리 들리는 듯하고 때때로 보이느니 교룡 달려가는 모양뿐이네. 좌로 당기고 우로 빼는 붓놀림 나르는 번개 같고

급박한 형세 楚와 漢이 서로 전투하는 형상과 같네. 호남의 일곱 고을 거의 모든 집안에 집집
마다 그가 쓴 병풍 제액 걸려있고 왕희지

7

伯英 古來幾許浪得名 張顚老
백영 고래기허낭득명 장전노
死不足數 我師此義不師古 古
사부족수 아사차의불사고 고

장백영 예로부터 얻은 명성 얼마나 헛된 것인가. 장욱은 이미 노사하였으니 말할 필요 없네.
우리 스승 초서필법 옛것을 스승삼지 않았다네.

8

來萬事貴天生 何必要公孫大
래만사귀천생 하필요공손대
娘渾脫舞
낭혼태무

예로부터 모든 일 타고난 소질 귀하게 여기니 무엇 때문에 공손대랑의 혼태무가 필요하겠는가?

李太白 草書歌行 歲在癸巳夏 柏山 吳東燮

47

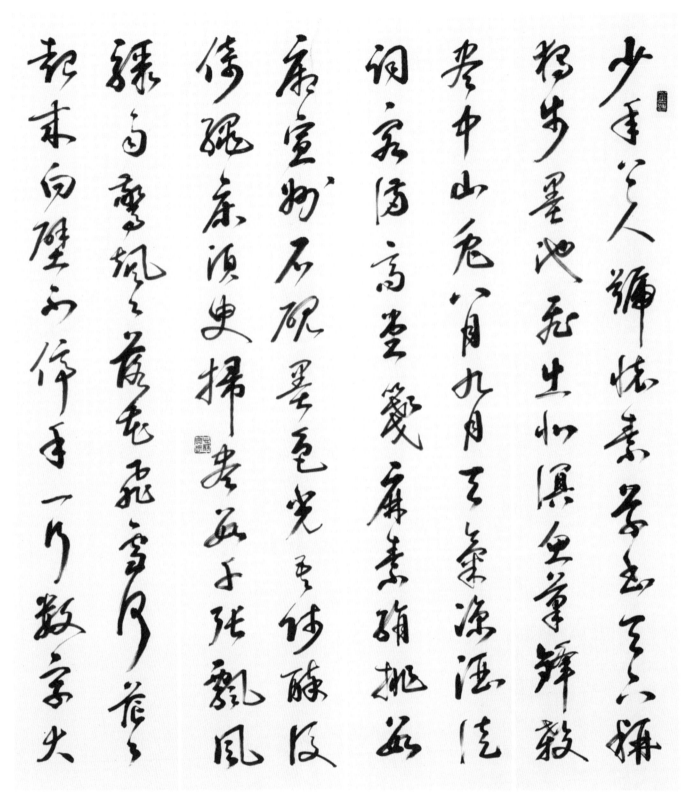

35×135cm×8

少年上人號懷素 草書天下稱獨步 墨池飛出北溟魚 筆鋒殺
盡中山兎 八月九月天氣凉 酒徒詞客滿高堂 牋麻素絹排數
廂 宣州石硯墨色光 吾師醉後倚繩床 須臾掃盡數千張 飄風
驟雨驚颯颯 落花飛雪何茫茫 起來向壁不停手 一行數字大

소년상인호회소 초서천하칭독보 묵지비출북명어 필봉살
진중산토 팔월구월천기량 주도사객만고당 전마소견배수
상 선주석연묵색광 오사취후의승상 수유소진수천장 표풍
취우경삽삽 낙화비설하망망 기래향벽부정수 일행수자대

48

如斗 恍恍如聞神鬼驚 時時只見蛟龍走 左盤右蹙如飛電 狀
同楚漢相攻戰 湖南七郡凡幾家 家家屏障書題徧 王逸少張
伯英 古來幾許浪得名 張顚老死不足數 我師此義不師古 古
來萬事貴天生 何必要公孫大娘渾脫舞

李太白 草書歌行 歲在癸巳夏 柏山 吳東燮

여두 황황여문신귀경 시시지견교룡주 좌반우축여비전 상
동초한상공전 호남칠군범기가 가가병장서제편 왕일소장
백영 고래기허낭득명 장전노사부족수 아사차의불사고 고
래만사귀천생 하필요공손대낭혼태무

이태백 초서가행 세재계사하 백산 오동섭

菜根譚句 · 55×50cm

고요한 밤 먼 종소리 꿈 속의 꿈을 깨우고
맑은 연못 달그림자 몸 밖의 몸을 엿보네

聽靜夜之鐘聲 喚醒夢中之夢
觀澄潭之月影 窺見身外之身
〈菜根譚句〉

玉露一段山居

옥로일단산거 | 羅大經 나대경

 山居의 첫 문장 '산은 태고인양 고요하고 해는 짧은 한 해처럼 길다' 라는 문장은 원래 나대경의 글이 아니라 唐庚(1071-1121 자 子西)이 지은 「술에 취하다(醉眠)」라는 시의 첫 구절을 인용한 것이다. 당경 역시 은거하는 선비의 자족감을 詩속에 묘사하였는데 나대경과 차이점이 있다면 당경의 시는 은둔자의 심상세계를 간결하게 표현하였지만 나대경은 한 걸음 더 나아가서 은둔하는 사람의 생활 모습을 눈앞에 펼치듯 섬세하게 묘사하였다는 것이다. 그렇기 때문에 나대경의 「山居」는 역대 많은 화가들에게 훨씬 깊은 공감을 자아내어 산거의 詩境을 소재로하여 詩意圖를 그리게 하였다. 나대경은 피폐한 정치를 질책하고 인물을 평가하며 詩文을 평론하는데 있어 종종 독보적인 견해를 보였으며 그의 언어는 간단하면서도 풍부한 의미를 담고 있었다.

 작자 羅大經은 남송 吉州 盧陵(현 江西省 吉安市)사람이며 자는 景綸이고 생몰연대가 미상이다. 寧宗 嘉定연간에 태학생이 되었으며 理宗 寶慶 2년(1226)에 進士가 되고 일찍이 容州의 法曹掾과 撫州軍事推官을 역임하였다가 업무와 연루되어 탄핵을 받아 파직되었다. 저서로는 筆記인 〈鶴林玉露〉가 있으며 본 시문은 산 속 생활의 즐거움을 읊은 〈山居〉편에 실려있다. 「山居」가 실려 있는 〈鶴林玉露〉의 내용은 독서하면서 터득한 지식을 기술한 것이다. 詩話, 語錄, 小說의 문체로 文人, 道學者, 山人의 말을 싣고 朱熹, 張載 등의 말을 인용하고 歐陽脩, 蘇東坡의 글을 찬양한 책으로서 天.地.人 세부분으로 분류하였다(1248-1252년에 완성. 전 18권).

2

之交 蒼蘚盈階 落花滿逕 門無剝啄 松影參差 禽聲上下 午睡初足 旋汲山泉 拾松枝 煮苦茗

지교 창선영계 낙화만경 문무박탁 송영참차 금성상하 오수초족 선급산천 습송지 자고명

푸른 이끼가 섬돌을 덮고 떨어진 꽃들이 산길 위에 가득하다. 문 두드려 날 찾는 이 없고 松影이 들쭉날쭉, 산새는 오르락내리락 지저귄다. 낮잠 달게 잔 뒤 산천 물 길러오고 솔가지 주워다가 苦茗을 달여 마시며

1

唐子西詩云 山靜似太古 日長如小年 余家深山之中 每春夏

당자서시운 산정사태고 일 장여소년 여가심산지중 매 춘 하

唐子西의 詩에 이르기를 「산은 고요하여 太古와 같고 해는 길어서 짧은 한 해와 같네.」라고 하였다. 내가 사는 집은 깊은 산속이어서 봄여름이 바뀔 때마다

3

啜之 隨意讀 周易 國風 左氏傳 離騷 太史公書 及陶杜詩 韓蘇文數篇 從容步山逕 撫松竹 與

철지 수의독 주역 국풍 좌씨전 이소 태사공서 급도두시 한소문 수편 종용보산경 무송죽 여

마음대로 독서를 한다. 주역, 국풍, 좌씨전, 초사, 사기라든가 도연명과 두보의 시, 한유와 소동파의 문장을 읽어 본다. 조용히 산길을 거닐며 송죽을 만져보고,

4

麋犢共 偃息於長林豊草間 坐弄流泉 漱齒濯足 旣歸竹窓下 則山妻稚子作笋蕨 供麥飯

미독공 언식어장림풍초간 좌롱유천 수치탁족 기귀죽창하 즉산처치자작순궐 공맥반

숲속 풀밭에서 새끼사슴, 송아지와 함께 뒹굴며 쉬기도 하고, 시냇가에 앉아 물장난 치다가 이도 닦고 발을 씻기도 한다. 竹窓아래로 돌아오면 아내와 자식들이 죽순과 고사리나물을 무쳐서 보리밥과 함께 내오면

53

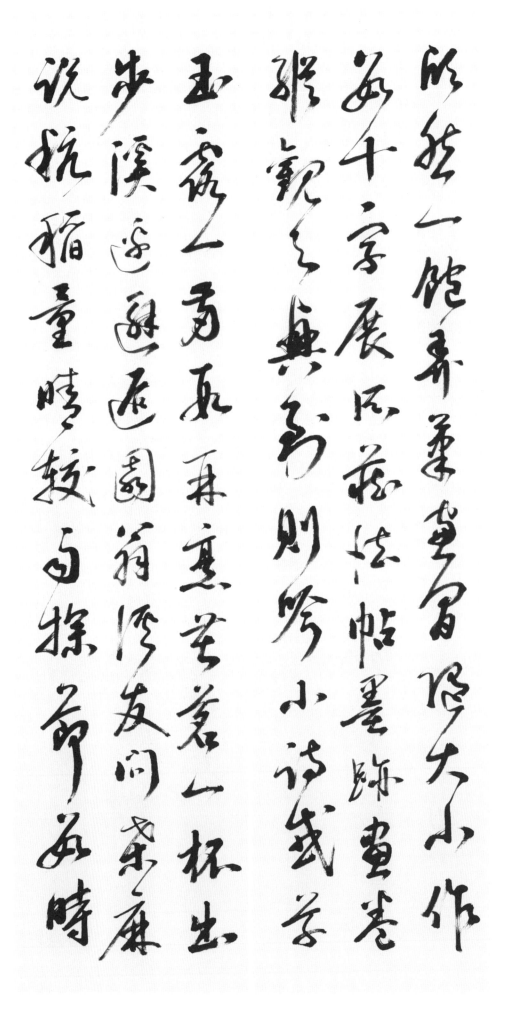

5

欣 然 一 飽 弄 筆 窓 間 隨 大 小 作 數 十 字 展 所 藏 法 帖 墨 跡 畫 卷 縱 觀 之 興 到 則 吟 小 詩 或 草

흔 연 일 포 농 필 창 간 수 대 소 작 수 십 자 전 소 장 법 첩 묵 적 화 권 종 관 지 흥 도 즉 음 소 시 혹 초

기꺼이 배부르게 먹는다. 창가에 앉아 붓을 잡고 크고 작게 마음대로 수십자씩 글씨를 써보고, 때로는 간직하고 있는 法帖, 墨跡,
畫卷을 펼쳐놓고 觀賞한다. 그러다 興이 나면 짧은 詩句節을 읊조리고 간혹

6

玉 露 一 兩 段 再 烹 苦 茗 一 杯 出 步 溪 邊 解 逅 園 翁 溪 友 問 桑 麻 說 秔 稻 量 晴 較 雨 探 節 數 時

옥 로 일 양 단 재 팽 고 명 일 배 출 보 계 변 해 후 원 옹 계 우 문 상 마 설 갱 도 량 청 교 우 탐 절 수 시

玉露한 두 단락을 지은 다음 다시 苦茗을 한잔 끓여 마신다. 시냇가를 거닐다가 園翁과 溪友를 만나면 양잠과 길쌈 애기, 벼농사
애기를 나누며 날씨를 가늠하고 절기를 헤아리기도 하며

相與劇談一餉歸 而倚杖柴門之下 則夕陽在山紫綠萬狀 變幻頃刻 恍可人目 牛背笛

상여극담일향귀 이의장시문지하 즉석양재산자록만상 변환경각 황가인목 우배적

서로 소탈하게 한바탕 얘기를 주고받는다. 집으로 돌아와 사립문에서 지팡이를 짚고 둘러보니 석양이 산위에 걸려있어 붉고 푸른 萬狀이 頃刻에 변환하여 사람의 눈을 황홀하게 만든다.

聲 兩兩來歸 而月印前溪矣

성 양양래귀 이월인전계의

소잔등타고 짝짝이 돌아오는 목동들의 피리소리 들려오고, 하늘에 밝게 뜬 달은 시냇물위에 꽂히어 빛나고 있네.

羅大經 玉露一段 山居 癸巳立冬節 柏山

35×135cm×8

唐子西詩云 山靜似太古 日長如小年 余家深山之中 每春夏

당자서시운 산정사태고 일장여소년 여가심산지중 매춘하

之交 蒼蘚盈階 落花滿逕 門無剝啄 松影參差 禽聲上下 午睡初足 旋汲山泉 拾松枝 煮苦茗

지교 창선영계 낙화만경 문무박탁 송영참차 금성상하 오수초족 선급산천 습송지 자고명

啜之 隨意讀 周易 國風 左氏傳 離騷 太史公書 及陶杜詩 韓蘇文數篇 從容步山逕 撫松竹 與

철지 수의독 주역 국풍 좌씨전 이소 태사공서 급도두시 한소문수편 종용보산경 무송죽 여

麑犢共 優息於長林豊草間 坐弄流泉 漱齒濯足 旣歸竹窓下 則山妻稚子作笋蕨 供麥飯

미독공 언식어장림풍초간 좌롱유천 수치탁족 기귀죽창하 즉산처치자작순궐 공맥반

56

欣然一飽 弄筆窓間 隨大小作 數十字 展所藏法帖墨跡畵卷 縱觀之 興到則吟小詩 或草
흔연일포 농필창간 수대소작 수십자 전소장법첩묵적화권 종관지 흥도즉음소시 혹초

玉露一兩段 再烹苦茗一杯 出步溪邊 解逅園翁溪友 問桑麻 說秔稻 量晴較雨 探節數時
옥로일양단 재팽고명일배 출보계변 해후원옹계우 문상마 설갱도 량청교우 탐절수시

相與劇談一餉歸 而倚杖柴門之下 則夕陽在山紫綠萬狀 變幻頃刻 怳可人目 牛背笛
상여극담일항귀 이의장시문지하 즉석양재산자록만상 변환경각 황가인목 우배적

聲 兩兩來歸 而月印前溪矣　羅大經 玉露一段 山居 癸巳立冬節 柏山
성 양양래귀 이월인전계의　나대경 옥로일단산거 계사입동절 백산

57

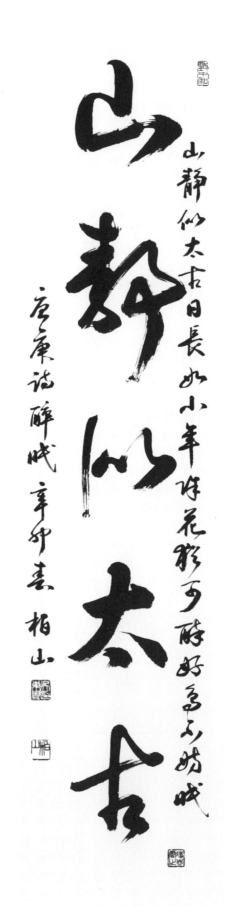

山靜似太古 · 35×135cm

山靜似太古 日長如小年
餘花猶可醉 好鳥不妨眠

산이 고요하니 태고와 같고
해는 길어 짧은 한 해와 같네
남은 꽃은 여전히 도취할 만 하고
고운 새소리 잠을 방해하지 않네
〈唐庚詩 醉眠〉

岳陽樓記

악양루기 | 范仲淹 범중엄

　　이「岳陽樓記」는 중국 최대의 호수 洞庭湖의 樓閣 악양루에서 바라보이는 풍경을 敍述하고 그것을 바라보는 사람의 마음이 쓸쓸하고 즐거운 것은 그 사람이 처한 상황에 의한 것이라고 말한다. 끝부분에서 이 글의 가장 핵심인 군자 된 자의 마음가짐을 '물정에 기뻐하지 아니하고 자신의 일로 슬퍼하지 아니하며 (不以物喜 不以己悲) 천하의 걱정을 제일 먼저 걱정하고 천하의 즐거움을 제일 나중에 즐거워 해야 한다.(先天下之憂而憂 後天下之樂而樂)' 라고 밝히고 있다. 이것이 바로 범중엄 자신의 사상이며 仁人君子의 정치도의라고 밝히고 있다. 개인적인 근심과 즐거움을 잊고 국가 정치의 道를 우선적으로 생각한 다음에 비로소 明媚雄大한 풍광을 즐긴다는 것은 철저한 유교정신에 입각한 작문이라고 볼 수 있다. 이「岳陽樓記」는 단순한 敍景, 敍事에 그치지 않고 작자의 웅대한 정조를 담고 읽는 이의 마음을 강하게 움직이며 특히 사회지도계층에게 마음에 새겨 두어야 할 귀중한 箴言이 되고 있다.

　　작자 范仲淹(989-1052)은 자가 希文, 북송 소주 사람으로 參知政事가 되어 정치개혁을 시도하였으나 실패하였지만 송대의 최고 명재상으로 추앙되었다. 皇祐 5년, 64세를 일기로 卒하였으며 시호는 文正, 楚國公에 추봉되었다. 〈范文正公集〉 25권이 전해지고 있다.

岳陽樓記 慶曆四年春 滕子京 謫守巴陵郡 越明年 政通人和 百廢俱興 乃重

악양루기 경력사년춘 등자경 적수파릉군 월명년 정통인화 백폐구흥 내중

경력(송 인종) 4년 봄에 등자경이 좌천되어 이 곳 파룽군의 태수로 오니 그 다음 해부터 정사가 소통되고 인민이 화합하여 온갖 피폐된 일들이 다시 부흥하게 되었다. 이에

修岳陽樓 增其舊制 刻唐賢今人 詩賦於其上 屬予作文以記之 予觀夫巴陵勝狀 在洞庭一湖 銜遠

수악양루 증기구제 각당현금인 시부어기상 속여작문이기지 여관부파룽승상 재동정일호 함원

악양루를 중수하고 당나라 현인들과 지금 송나라 사람들의 詩賦를 그 위에 새기고는 나에게 記文을 지어 그 일을 기록해 달라고 부탁하였다. 내가 보건대 파룽군의 빼어난 경치는 동정호 하나에 있다.

3

山 吞長江 浩浩湯湯 橫無際涯 朝暉夕陰 氣象萬千 此則岳陽樓之大觀也 前人之述備矣 然則北通

산 탄장강 호호탕탕 횡무제애 조휘석음 기상만천 차즉악양루지대관야 전인지술비의 연즉북통

먼 산을 머금고 장강을 삼킨 체 넘실거리며 남북으로 끝없이 펼쳐있다. 아침 햇살과 저녁 그림자가 기상에 따라 천태만상으로 변하니 이것이 바로 악양루의 장관으로서 옛사람들의 서술에 나타나 있다. 그래서 북으로

4

巫峽 南極瀟湘 遷客騷人 多會於此 覽物之情 得無異乎 若夫霪雨霏霏 連月不開 陰風怒號 濁浪排

무협 남극소상 천객소인 다회어차 람물지정 득무이호 약부음우비비 연월불개 음풍노호 탁랑배

무협과 통하고 남으로는 소주와 상수에 이르니 유배된 사람이나 문인들이 이곳에 많이 모여들었으며 이 경물을 바라보는 그들의 감정에 어찌 다름이 없겠는가. 만약 장맛비가 여러 달 개이지 않는다면 음산한 바람이 불어 닥쳐 탁한 물결이 허공으로 치솟고

61

5

空

日星隱曜 山岳潛形 商旅不行 檣傾楫摧 薄暮冥冥 虎嘯猿啼 登斯樓也 則有去國懷鄉 憂讒畏譏

공일성은요 산악잠형 상려불행 장경즙최 박모명명 호소원제 등사루야 즉유거국회향 우참외기

해와 별이 빛을 숨기며 산의 모습이 감추어진다. 또 장사꾼과 나그네의 발길이 끊어지고 돛대가 기울고 노가 부러지며 어둑어둑한 薄暮에 호랑이 원숭이 울어댄다. 이 樓臺에 오르게 되면 나라를 떠나 고향을 생각하는 마음이 생기고 무고와 모략을 걱정하고 두려워하는 마음이 생겨

6

滿目蕭然 感極而悲者矣 至若春和景明 波瀾不驚 上下天光 一碧萬頃 沙鷗翔集 錦鱗游泳 岸芷汀

만목소연 감극이비자의 지약춘화경명 파란불경 상하천광 일벽만경 사구상집 금린유영 안지정

눈에 들어오는 모든 것이 쓸쓸하게 보이고 감정이 극에 달하여 슬퍼지게 될 것이다. 화창하고 청명한 봄날이면 물결이 잔잔하여 위아래가 모두 하늘빛으로 넓은 호수가 푸른 빛 하나로 가득하게 된다. 모래벌엔 갈매기들이 날아들고 비단빛 같은 물고기가 헤엄치며 노닐고 강안의 지초와

蘭 郁郁靑靑 而或長煙一空 皓月千里 浮光躍金 靜影沈璧 漁歌互答 此樂何極 登斯樓也 則有心曠神

란 욱욱청청 이혹장연일공 호월천리 부광약금 정영침벽 어가호답 차락하극 등사루야 즉유심광신

물가의 난초는 푸르게 무성하고 향기롭다. 안개가 하늘에 길게 걸려 있고 밝은 달이 천리를 비추게 되면 물위의 달빛은 금빛으로 일렁이고 고요한 달그림자는 마치 구슬이 잠긴 듯한데 어부의 노랫소리 화답하니 이 樂을 어찌 다하리오. 이러한 때에 이 樓臺에 오르면 마음이 넓어지고

怡 寵辱俱忘 把酒臨風 其喜洋洋者矣 嗟夫 予嘗求古仁之心 或異 二者之爲何哉 不以物喜 不以己悲

이 총욕구망 파주임풍 기희양양자의 차부 여상구고인지심 혹이 이자지위하재 불이물희 불이기비

정신이 유쾌하여 그간의 영욕을 모두 망각한 체 술잔을 들고 청풍을 맞으며 그 즐거운 마음 크고도 넓을 것이다. 아 슬프도다. 내 일찍이 古人의 마음을 살펴보니 이 두 행태(슬픈 마음과 즐거운 마음)와는 전혀 달랐으니 어째서 그런 것일가. 물정에 기뻐하지 아니하고 자신의 일로 슬퍼하지 아니하며

居廟堂之高 則憂其民 處江湖之遠
則何時而樂耶 其必曰 先天下之憂
而憂 後天下之 ... 人吾誰與歸

范仲淹自爲布衣時 已有經濟天下之大志 常誦言曰 士當先天下之憂而憂 後天下之樂而樂 此其素所蘊也 癸巳立秋 柏山 吳東燮

9

居廟堂之高 則憂其民 處江湖之遠 則憂其君 是進亦憂 退亦憂 然則何時而樂耶 其必曰 先天下之憂

거묘당지고 칙우기민 처강호지원 즉우기군 시진역우 퇴역우 연즉하시이락야 기필왈 선천하지우

조정의 높은 곳에 앉아 있을 때에는 백성들을 근심하고 강호에 물러나 멀리 있을 때에는 임금을 근심한다. 조정에 나아가서도 근심하고 물러 나와서도 근심하니 그러면 언제 즐거울 수 있단 말인가. 틀림없이 말할 것이다. 「천하의 사람들이 근심하기에 앞서 근심하고

10

而憂 後天下之樂而樂歟 噫 微斯人 吾誰與歸

이우 후천하지락이락여 희 미사인 오수여귀

천하의 사람들이 즐거워한 뒤에 즐거워한다.」 아 이와 같은 옛 어진이가 없었다면 내 누구와 더불어 본받아 돌아가겠는가.

范仲淹自爲布衣時 已有經濟天下之大志 常誦言曰 士當先天下之憂而憂 後天下之樂而樂 此其素所蘊也 癸巳立秋 柏山 吳東燮

64

35×135cm×10

岳陽樓記 慶曆四年春 滕子京 謫守巴陵郡 越明年 政通人和 百廢俱興 乃重
악양루기 경력사년춘 등자경 적수파릉군 월명년 정통인화 백폐구흥 내중

修岳陽樓 增其舊制 刻唐賢今人 詩賦於其上 屬予作文以記之 予觀夫巴陵勝狀 在洞庭一湖 銜遠
수악양루 증기구제 각당현금인 시부어기상 속여작문이기지 여관부파릉승상 재동정일호 함원

山 呑長江 浩浩湯湯 橫無際涯 朝暉夕陰 氣象萬千 此則岳陽樓之大觀也 前人之述備矣 然則北通
산 탄장강 호호탕탕 횡무제애 조휘석음 기상만천 차즉악양루지대관야 전인지술비의 연즉북통

巫峽 南極瀟湘 遷客騷人 多會於此 覽物之情 得無異乎 若夫霪雨霏霏 連月不開 陰風怒號 濁浪排
무협 남극소상 천객소인 다회어차 람물지정 득무이호 약부음우비비 연월불개 음풍노호 탁랑배

空 日星隱曜 山岳潛形 商旅不行 檣傾楫摧 薄暮冥冥 虎嘯猿啼 登斯樓也 則有去國懷鄕 憂讒畏譏
공 일성은요 산악잠형 상려불행 장경즙최 박모명명 호소원제 등사루야 즉유거국회향 우참외기

滿目蕭然 感極而悲者矣 至若春和景明 波瀾不驚 上下天光 一碧萬頃 沙鷗翔集 錦鱗游泳 岸芷汀
만목소연 감극이비자의 지약춘화경명 파란불경 상하천광 일벽만경 사구상집 금린유영 안지정

66

蘭 郁郁靑靑 而或長煙一空 皓月千里 浮光躍金 靜影沈璧 漁歌互答 此樂何極 登斯樓也 則有心曠神
란 욱욱청청 이혹장연일공 호월천리 부광약금 정영침벽 어가호답 차락하극 등사루야 즉유심광신

怡 寵辱俱忘 把酒臨風 其喜洋洋者矣 嗟夫 予嘗求古仁之心 或異二者之爲何哉 不以物喜 不以己悲
이 총욕구망 파주임풍 기희양양자의 차부 여상구고인지심 혹이이자지위하재 불이물희 불이기비

居廟堂之高 則憂其民 處江湖之遠 則憂其君 是進亦憂 退亦憂 然則何時而樂耶 其必曰 先天下之憂
거묘당지고 즉우기민 처강호지원 즉우기군 시진역우 퇴역우 연즉하시이락야 기필왈 선천하지우

而憂 後天下之樂而樂歟 噫 微斯人 吾誰與歸 范仲淹自爲布衣時 已有經濟天下之大志 常誦言曰 士當先天下之憂而憂 後天下之樂而樂 此其素所蘊也 癸巳立秋 柏山 吳東燮
이우 후천하지락이락여 희 미사인 오수여귀 범중엄자위포의서 이유경제천하지대지 상송언왈 사당선천하지우이우 후천하지락이락 차기소소온야 계사입추 백산 오동섭

限富隨貧且歡樂

蝸牛角上爭何事 石火光中寄此身
貪且歡樂不開口笑是癡人 白居易詩 栢山

對酒 · 35×135cm

蝸牛角上爭何事 石火光中寄此身
隨富隨貧且歡樂 不開口笑是癡人

달팽이 뿔같이 좁은 세상 무슨 일로 다투나
부싯돌 섬광처럼 잠간 살다 가는 이내 신세
있으면 있는 대로 없으면 없는 대로 즐거이 살아야지
입 벌려 웃지 못하면 그가 바로 바보 일세

送李愿歸盤谷序

송이원귀반곡서 | 韓愈 한유

이 序는 韓愈가 속세를 떠나 太行山 남쪽 盤谷으로 은거하러 가는 李愿에게 보내는 글이다. 작자는 李愿의 말을 빌어서 서술한 내용이지만 사실은 34세 한유 자신의 이야기를 서술한 것이다. 세상의 대장부라는 인간들이 누리는 권세와 호화생활을 이야기하고 優遊自適하는 은자의 생활을 서술한다. 대장부가 세상을 만나지 못하였을 때 찾는 것이 은자의 생활이며 부귀를 찾아 욕된 생활을 하면서도 부끄러움을 알지 못하는 어리석은 인간이 있다고 이야기 한다. 隱者의 생활이야 말로 李愿이 바라는 생활임을 명백히 밝히고 마지막 노래에서 반곡 생활의 즐거움을 찬미하며 한유 자신도 그 곳에서 노닐고 싶다는 심경을 吐露하고 있다. 이 글에서 불우한 이원에게 깊은 동정을 나타낸 것은 그 당시 한유 자신도 실의에 빠져 있었기 때문일 것이다.

작자 韓愈(768-824)는 송대 이후 성리학의 선구자였던 당나라 문학가 사상가이다. 자는 退之이며 懷州 修武縣서 출생하였으며 감찰어사, 국자감, 형부시랑을 지냈다. 친구 柳宗元과 함께 산문의 문체개혁을 시도하였으며 詩에 지적인 흥미를 精練된 표현으로 묘사하는 시도를 하여 題材의 확장을 도모하였다. 유가사상을 존중하고 도교 불교를 배격하였으며 송대 이후 성리학의 선구자가 되었다. 문집에는 〈昌黎先生集〉 40권, 〈外集〉 10권, 〈遺文〉 등이 있다.

太行之陽 有盤谷 盤谷之間 泉甘而土肥 草木叢茂 居民鮮少 或曰謂其 環兩山之間 故曰盤 或曰是谷也 宅

1

太行之陽 有盤谷 盤谷之間 泉甘而土肥 草木叢茂 居民鮮少 或曰謂其 環兩山之間 故曰盤 或曰是谷也 宅

태항지양 유반곡 반곡지간 천감이토비 초목총무 거민선소 혹왈위기 환량산지간 고왈반 혹왈시곡야 택

태항산의 남쪽에 반곡이라는 골짜기가 있으니 반곡안에는 샘물이 달고 토양이 비옥하여 초목이 무성하고 거주하는 사람이 적었다.
혹자는 말하기를 두 산 사이에 둘러싸여 있기 때문에 반곡이라 한다고 하고 혹자는 이 골짜기가 깊은 곳에 위치하고

2

幽而勢阻 隱者之所盤旋 友人李愿居之 愿之言曰 人之稱大丈夫者 我知之矣 利澤施于人 名聲昭于時 坐于

유이세조 은자지소반선 우인이원거지 원지언왈 인지칭대장부자 아지지의 이택시우인 명성소우시 좌우

산세가 험하여 은자들이 소요하는 곳이기 때문이라고 한다. 친구 李愿이 이곳에 살았는데 李愿이 다음과 같이 말하였다. 사람들이
말하는 대장부라는 사람을 나는 알고 있소. 백성들에게 이익과 혜택을 베풀고 당대에 명성을 빛내며 조정에 앉아

3

廟朝 進退百官 而佐天子出令 其在外則 樹旗旄羅弓矢 武夫前呵 從者塞途 供給之人 各執其物 夾道而疾馳

묘조 진퇴백관 이좌천자출령 기재외즉 수기모라궁시 무부전가 종자색도 공급지인 각집기물 협도이질치

백관을 임용하고 해임하며 천자를 보좌하여 명령을 내린다. 밖으로 행차할 때는 깃발을 세우고 활과 화살로 무장한 병사들을 진열시키고 무사들이 앞에서 사람들을 물리며 수행원들이 길을 메우고 시종들이 맡은 물품을 들고서 길 양쪽을 끼고 급히 따른다.

4

喜有賞 怒有刑 才俊滿前 道古今而譽盛德 入耳而不煩 曲眉豊頰 清聲而 便體 秀外而惠中 飄輕裾翳長袖 粉

희유상 노유형 재준만전 도고금이예성덕 입이이불번 곡미풍협 청성이 편체 수외이혜중 표경거예장수 분

기쁘게 하면 상을 내리고 노엽게 하면 형벌을 내리며 수재들이 가득 모인 앞에서 고금의 성덕을 칭송하니 귀에 들려와도 번거롭게 들리지 않는다. 둥근 눈썹, 도톰한 뺨, 맑은 음성과 날렵한 몸, 수려한 외모, 유순한 마음씨를 가진 미녀들이 옷자락을 나부끼고 긴 소맷자락을 끌며

5

白黛綠者 列屋而閑居 妬寵而負恃 爭姸而取憐 大丈夫之遇知於天子 用 力於當世者之爲也 吾非惡此而逃之

백대록자 열옥이한거 투총이부시 쟁연이취련 대장부지우지어천자 용 력어당세자지위야 오비오차이도지

흰 분으로 화장하고 푸르게 눈썹 그리고 한가로이 살면서 총애를 시샘하고 미모를 자부하며 아름다움을 다투어 사랑을 구한다오. 이러한 일들은 대장부로서 천자에게 인정을 받아 당세에 힘을 쓰는 자의 행위이니 나는 이것이 싫어서 도피하는 것이 아니라오.

6

是有命焉 不可幸而致也 窮居而野處 升高而望遠 坐茂樹而終日 濯淸泉以自潔 採於山美可茹 釣於水鮮

시유명언 불가행이치야 궁거이야처 승고이망원 좌무수이종일 탁청천이자결 채어산미가여 조어수선

이것은 운명이라서 요행으로 될 수 있는 일이 아닌 것이다. 가난하게 산야에 묻혀 살면서 높은 곳에 올라 멀리 바라보기도 하고 숲속에 앉아 하루를 보낸다. 맑은 샘물에 몸을 씻어 스스로 깨끗하게 하며 산에서 캔 나물은 맛이 좋아 먹음직하고 낚시한 고기도 신선하여 먹음직하지.

可食 起居無時 惟適之安 與其譽於前 孰若無毀於其後 與其樂於身 孰若無憂於其心 車服不維 刀鋸不加 理
가식 기거무시 유적지안 여기예어전 숙약무훼어기후 여기락어신 숙약무우어기심 거복불유 도거불가 이

행동거지에 정해진 일과가 없으니 오직 편한대로 따를 뿐이네. 앞에서 칭찬받기 보다는 어찌 뒤에서 비방함이 없는 것만 하겠으며 일신에 즐거움이 있기 보다는 어찌 마음에 근심이 없는 것만 하겠는가. 수레나 의복에 얽메이지 않으며 칼이나 톱에 잘리는 형벌도 받지 않고

亂不知 黜陟不聞 大丈夫不遇於時 者之所爲也 我則行之 伺候於公卿之門 奔走於刑勢之途 足將進而趑趄
란부지 출척불문 대장부불우어시 자지소위야 아즉행지 사후어공경지문 분주어형세지도 족장진이자저

세상이 잘 다스려지는지 어지러운지도 알지 못하며 해임도 승진도 들리는 바 없다오. 이런 일은 대장부로서 때를 만나지 못한 자들의 일이니 바로 내가 그렇게 하고 있다오. 고관을 찾아 문안하고 벼슬길을 분주히 쫓아다니지만 발은 나아가려해도 머뭇거리고

口將言而囁嚅 處穢汚而不羞 觸刑辟而誅戮 僥倖於萬一 老死而後止者 其於爲人 賢不肖何如也 昌黎韓愈

9

口將言而囁嚅 處穢汚而不羞 觸刑辟而誅戮 僥倖於萬一 老死而後止者 其於爲人 賢不肖何如也 昌黎韓愈

구장언이섭유 처예오이불수 촉형벽이주륙 요행어만일 노사이후지자 기어위인 현불초하여야 창려한유

입은 말 하려해도 어물거리며 더러운 곳에 처하면서도 부끄러워하지 않고 형벌에 저촉되어 주살을 당하기도 한다. 그리하여 만에 하나 요행으로 늙어죽게 된 뒤에야 그만 두는 자들은 그 인품됨의 어질고 불초함이 어떠하겠는가. 창려 한유

10

聞其言而壯之 與之酒而爲之歌曰 盤之中 維子之宮 盤之土 維子之稼 盤之泉 可濯可沿 盤之阻 誰爭子所

문기언이장지 여지주이위지가왈 반지중 유자지궁 반지토 유자지가 반지천 가탁가연 반지조 수쟁자소

그 말을 듣고 그의 뜻을 장하게 여겨 그에게 술을 주면서 다음과 같이 노래하였다. 반곡의 한가운데여 그대의 집이요 반곡의 땅이여 그대의 경작지로다. 반곡의 샘물이여 몸을 씻고 거닐기에 좋고 반곡의 험함이여 누가 그대의 거처를 차지하려 다투겠는가.

74

11

窈而深 廓其有容 繚而曲 如往而復 嗟盤之樂兮 樂且無央 虎豹遠跡兮 蛟龍遁藏 鬼神守護兮 呵禁不祥飲

요이심 확기유용 료이곡 여왕이복 차반지락혜 락차무앙 호표원적혜 교룡둔장 귀신수호혜 가금불상음

그윽하고 깊으면서도 넓어서 사람들을 포용하며 길은 구불구불 굽어 갔다가 돌아오는 듯하다. 호랑이와 표범이 자취를 멀리하고 교룡도 달아나 숨어버렸다. 귀신의 수호함이여 불길한 것들을 꾸짖어 막아주네. 아 반곡의 즐거움이여 그 즐거움 다함이 없네.

12

且食兮 壽而康 無不足兮 奚所望 膏吾車兮 秣吾馬 從子于盤兮 終吾生以徜徉

차식혜 수이강 무불족혜 해소망 고오거혜 말오마 종자우반혜 종오생이상양

마시며 또 먹음이여 長壽하고 康寧하니. 부족함이 없음이여 무엇을 바라리오. 내 수레에 기름치고 내 말에 여물을 먹여 그대를 따라 반곡으로 가서 한가로이 노닐면서 나의 生을 마치리라.

送李愿歸盤谷序 癸巳秋 柏山

35×135cm×12

太行之陽 有盤谷 盤谷之間 泉甘而土肥 草木叢茂 居民鮮少 或曰謂其 環兩山之間 故曰盤 或曰是谷也 宅
태항지양 유반곡 반곡지간 천감이토비 초목총무 거민선소 혹왈위기 환량산지간 고왈반 혹왈시곡야 택

幽而勢阻 隱者之所盤旋 友人李愿居之 愿之言曰 人之稱大丈夫者 我知之矣 利澤施于人 名聲昭于時 坐于
유이세조 은자지소반선 우인이원거지 원지언왈 인지칭대장부자 아지지의 이택시우인 명성소우시 좌우

廟朝 進退百官 而佐天子出令 其在外則 樹旗旄羅弓矢 武夫前呵 從者塞途 供給之人 各執其物 夾道而疾馳
묘조 진퇴백관 이좌천자출령 기재외즉 수기모라궁시 무부전가 종자색도 공급지인 각집기물 협도이질치

喜有賞 怒有刑 才俊滿前 道古今而譽盛德 入耳而不煩 曲眉豊頰 淸聲而 便體 秀外而惠中 飄輕裾翳長袖 粉
희유상 노유형 재준만전 도고금이예성덕 입이이불번 곡미풍협 청성이 편체 수외이혜중 표경거예장수 분

76

白黛綠者 列屋而閑居 妬寵而負恃 爭妍而取憐 大丈夫之遇知於天子 用力於當世者之爲也 吾非惡此而逃之
백대록자 열옥이한거 투총이부시 쟁연이취련 대장부지우지어천자 용력어당세자지위야 오비오차이도지

是有命焉 不可幸而致也 窮居而野處 升高而望遠 坐茂樹而終日 濯清泉以自潔 採於山美可茹 釣於水鮮
시유명언 불가행이치야 궁거이야처 승고이망원 좌무수이종일 탁청천이자결 채어산미가여 조어수선

可食 起居無時 惟適之安 與其譽於前 孰若無毁於其後 與其樂於身 孰若無憂於其心 車服不維 刀鋸不加 理
가식 기거무시 유적지안 여기예어전 숙약무훼어기후 여기락어신 숙약무우어기심 거복불유 도거불가 이

亂不知 黜陟不聞 大丈夫不遇於時 者之所爲也 我則行之 伺候於公卿之門 奔走於刑勢之途 足將進而趑趄
란부지 출척불문 대장부불우어시 자지소위야 아즉행지 사후어공경지문 분주어형세지도 족장진이자저

口將言而囁嚅 處穢汚而不羞 觸刑辟而誅戮 僥倖於萬一 老死而後止者 其於爲人 賢不肖何如也 昌黎韓愈
구장언이섭유 처예오이불수 촉형벽이주륙 요행어만일 노사이후지자 기어위인 현불초하여야 창려한유

聞其言而壯之 與之酒而爲之歌曰 盤之中 維子之宮 盤之土 維子之稼 盤之泉 可濯可沿 盤之阻 誰爭子所
문기언이장지 여지주이위지가왈 반지중 유자지궁 반지토 유자지가 반지천 가탁가연 반지조 수쟁자소

窈而深 廓其有容 繚而曲 如往而復 嗟盤之樂兮 樂且無央 虎豹遠跡兮 蛟龍遁藏 鬼神守護兮 呵禁不祥飮
요이심 확기유용 료이곡 여왕이복 차반지락혜 락차무앙 호표원적혜 교룡둔장 귀신수호혜 가금불상음

且食兮 壽而康 無不足兮 奚所望 膏吾車兮 秣吾馬 從子于盤兮 終吾生以徜徉 送李愿歸盤谷序 癸巳秋 柏山
차식혜 수이강 무불족혜 해소망 고오거혜 말오마 종자우반혜 종오생이상양 송이원귀반곡서 계사추 백산

雜說(馬說)

잡설(마설) | 韓愈 한유

「雜說」은 네 편으로 이루어진 韓愈가 지은 문장이며 그 중의 한 편이 「馬說」이다. 마설외에 「龍說」, 「醫說」, 「鶴說」 등이 있다. 영웅호걸은 자기를 알아주는 군주를 만나서 높은 직위로서 존중받고 후한 봉록으로 중책을 맞게 되면 반드시 그 재능을 발휘할 수 있다는 것이 이 馬偏의 주지라고 謝疊山이 말하였다.

諷諭의 글로서 짧지만 참으로 묘한 데가 있다. 문중에 '千里馬'라는 단어가 일곱 번이나 나오지만 번번이 다른 뜻으로 사용하였으며 같은 어구를 되풀이하여 사용하였는데도 조금도 거슬리지 않는 명문이다. '策之不以其道'(도를 몰라 채찍질을 마구하고) 부분은 이글을 더욱 감동케 한다.”

작자 韓愈(768-824)는 송대 이후 성리학의 선구자였던 당나라 문학가 사상가이다. 자는 退之이며 懷州 修武縣(河南省)에서 출생하였으며 감찰어사, 국자감, 형부시랑을 지냈다. 친구 柳宗元과 함께 산문의 문체개혁을 하였으며 詩에 지적인 흥미를 精練된 표현으로 묘사하는 시도를 하여 題材의 확장을 도모하였다. 유가사상을 존중하고 도교 불교를 배격하였으며 송대 이후 성리학의 선구자가 되었다. 문집에는 〈昌黎先生集〉 40권, 〈外集〉 10권, 〈遺文〉 등이 있다.

2 **1**

1

世有伯樂 然後有千里馬
세유백락 연후유천리마

千里馬常有 而伯樂不常
천리마상유 이백락부상

2

有 故雖有名馬 祗辱於奴
유 고수유명마 지욕어노

隸人之手 駢死於槽櫪之
예인지수 변사어조력지

세상에 말을 잘 아는 백락이 있은 연후에 천리마가 있는 것이니 천리마는 항상 있으나 백락은 항상 있는 것이 아니다.

그래서 명마가 있을지라도 다만 노예의 손에 욕이나 당하며 말뚝과 말구유 사이에서 보통 말들과 함께 나란히 죽어가

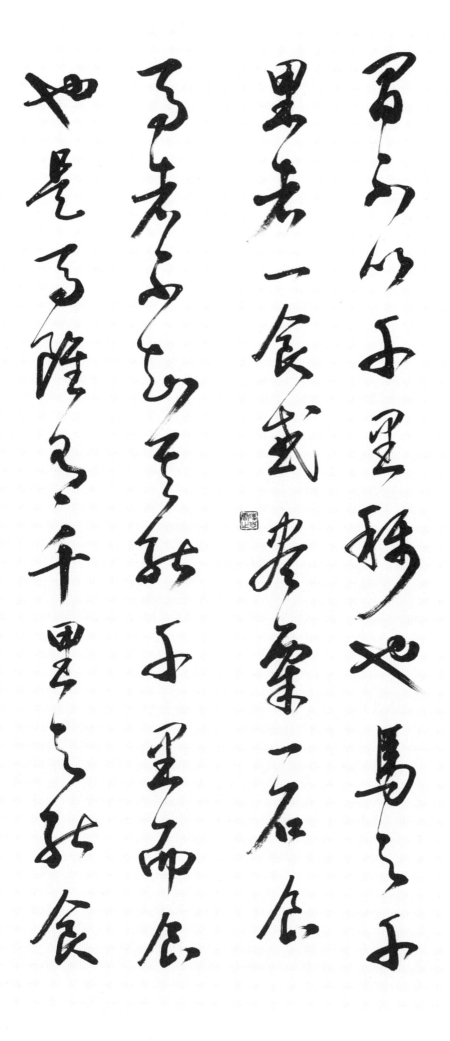

間 不以千里稱也 馬之千
간 불이천리칭야 마지천

里者 一食或盡粟一石 食
리자 일식혹진속일석 식

馬者 不知其能千里而食
마자 부지기능천리이식

也 是馬雖有千里之能 食
야 시마수유천리지능 식

천리마로 불리지 못하는 것이다. 말 중에 천리를 가는 말은 한 끼에 간혹 곡식 한 섬을 다

먹어치우거늘

말을 먹이는 자는 그 말이 능히 천리를 달릴 수 있는지도 모르고 먹인다. 이 말은 비록 천리를

달릴 수 있는 재능이 있다하더라도

81

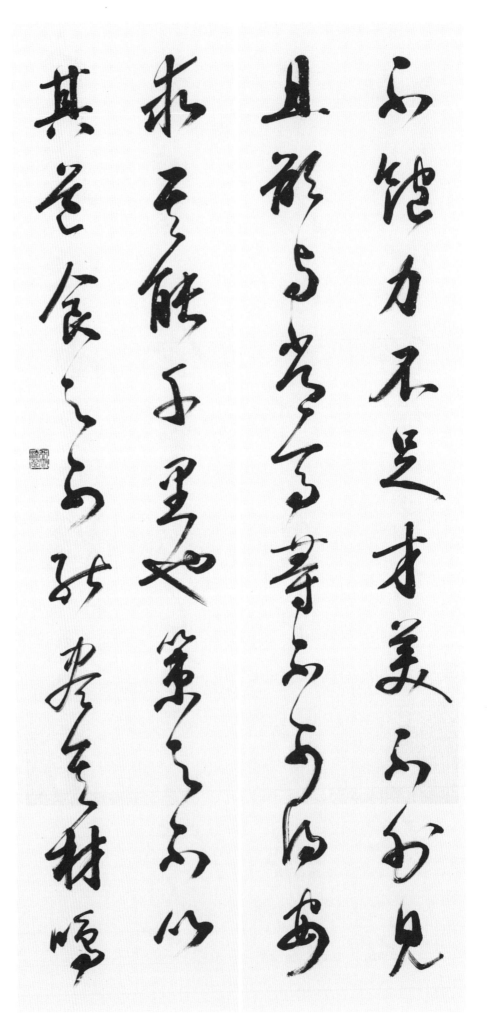

5

不飽 力不足 才美不外見
불포 력부족 재미불외견

且欲與常馬等 不可得安
차욕여상마등 불가득 안

6

求其能千里也 策之不以
구기능천리야 책지불이

其道 食之不能盡其材 鳴
기도 식지불능진기재 명

먹는 것이 배부르지 못하여 힘이 부족하게 되어 훌륭한 재능을 밖으로 드러내지 못하는 것이다. 또한 보통 말들과 같아지려해도 그렇게 될 수 없으니

어찌 그 말이 천리를 달릴 수 있기를 바라겠는가. 채찍질하기를 도리로서 하지 않고 먹이지만 재능을 다 발휘하게 하지 못하며

之不能通其意 執策而臨
지불능통기의 집책이림
之曰 天下無良馬 嗚呼 其
지왈 천하무량마 오호 기

울어도 그 뜻을 알아주지도 못하면서 채찍을 쥐고 다가가서 말하기를 「천하에 좋은」 말은 없구나.」라고 한다. 아

眞無馬耶 其眞不識馬耶
진무마야 기진부식마야

참으로 良馬가 없는 것인가? 참으로 말을 알아보지 못하는 것인가.

此篇主意 謂英雄豪傑 必遇知己者 尊之而高爵 養之而厚祿 任之而重權 斯可以展布 癸巳秋 柏山

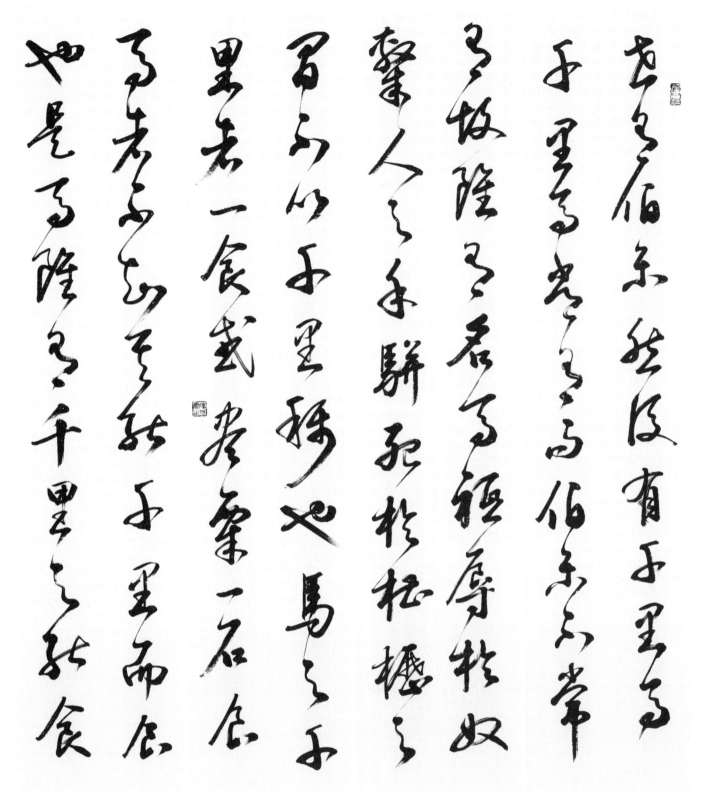

35×135cm×8

世有伯樂 然後有千里馬 千里馬常有 而伯樂不常
有 故雖有名馬 祗辱於奴 隷人之手 騈死於槽櫪之
間 不以千里稱也 馬之千 里者 一食或盡栗一石 食
馬者 不知其能千里而食也 是馬雖有千里之能 食

세유백락 연후유천리마 천리마상유 이백락부상
유 고수유명마 지욕어노 예인지수 변사어조력지
간 불이천리칭야 마지천 리자 일식혹진속일석 식
마자 부지기능천리이식야 시마수유천리지능 식

不飽 力不足 才美不外見 且欲與常馬等 不可得 安
求其能千里也 策之不以 其道 食之不能盡其材 鳴
之不能通其意 執策而臨之曰 天下無良馬 嗚呼 其
眞無馬耶 其眞不識馬耶

此篇主意 謂英雄豪傑 必遇知己者 尊之而高爵 養之而厚祿
任之而重權 斯可以展布 癸巳秋 柏山

불포 력부족 재미불외견 차욕여상마등 불가득 안
구기능천리야 책지불이 기도 식지불능진기재 명
지불능통기의 집책이림지왈 천하무량마 오호 기
진무마야 기진부식마야

차편주의 위영웅호걸 필우지기자 존지이고작 양지이후록
임지이중권 사가이전포 계사추 백산

85

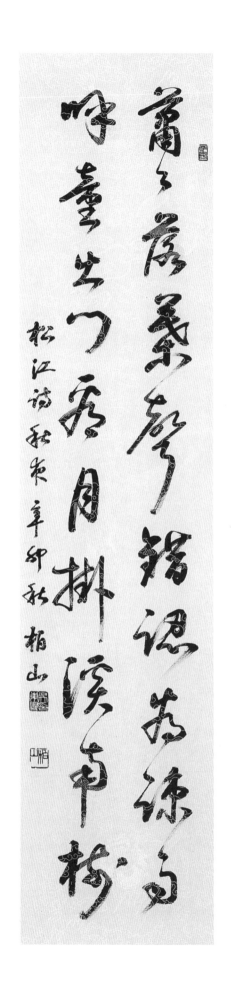

秋夜 · 35×135cm

蕭蕭落葉聲 錯認爲疎雨
呼童出門看 月掛溪南樹

나뭇잎 우수수 떨어지는 소리
성긴 빗소리 같구나
아이 불러 나가보라 했더니
개울가 나무에 달이 걸려 있다하네
〈松江 鄭澈〉

歸去來辭

귀거래사 | 陶淵明 도연명

「歸去來辭」는 본래 제목이 '歸去來兮' 이었는데 글이 文體上 辭賦類에 속하기 때문에 兮자 대신 辭자를 붙인 것이다. 「歸去來辭」는 도연명 나이 40세 되던 東晉 安帝 元年 彭澤縣令에 부임하여 재임중에 상급기관인 郡의 督郵가 彭澤縣을 시찰하게 되었다. 이 때 縣吏가 도연명에게 의관을 갖추고 나아가 맞이할 것을 권하자 '내 어찌 닷 말의 쌀 때문에 시골뜨기 아이에게 허리를 굽힌단 말인가'.(斗米折腰 拳拳事鄕里小兒)라고 탄식하며 사직하고 돌아와 지은 글이다.

본문은 네 단락으로 나눌 수 있는데 마음이 육체의 노예가 되는 관직생활이 자신의 본성에 맞지 않는다는 것을 깨닫고 관직을 떠나 귀가하는 상황과 귀가한 후의 생활, 전원생활의 흥취, 天命에 순응한 安心立命이 서술되어 있다. 이러한 귀거래 사상은 晉代 老莊思想의 영향을 받아 인생을 자연의 추이에 맡겨 살아가는 자연복귀의 인생관이 기반에 자리잡고 있다. 자연 속에 안식처를 구하는 것은 도피가 아니라 道가 본연의 길로 복귀하는 것이다. 도연명의 이러한 심경은 仁人君子의 탁월한 식견이며 밝고 평화로운 인생관의 근거이다. 「歸去來辭」에는 「歸田園居」, 「飮酒」 등의 시와 서로 통하는 전원시인의 진면목이 유감없이 발휘되었다.

작자 陶淵明(365-427)은 이름이 潛인데 일설에 의하면 淵明은 이름이고 潛은 晉 멸망후의 이름이라고도 한다. 晉의 大司馬 侃의 증손이며 젊은 시절부터 고취가 있었으며 박학하고 글을 잘 지었다. 자연 속에 유유자적하며 스스로 농사를 지으며 전원생활을 시로 읊어서 전원시인으로 알려졌다. 靖節이라는 시호가 내려졌으며 〈陶靖節集〉 4권이 있다.

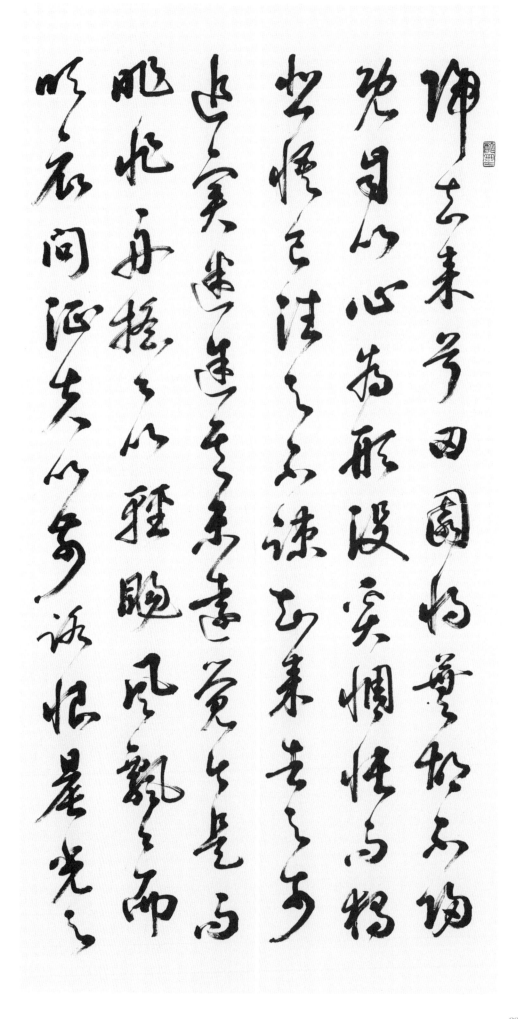

1

歸去來兮 田園將蕪 胡不歸 旣自以心爲形役 奚惆悵而獨 悲 悟已往之不諫 知來者之可

귀거래혜　전원장무　호불귀　기자이심위형역　해추창이독비　오이왕지불간　지래자지가

돌아가자. 전원이 장차 황폐하려하니 어찌 돌아가지 않겠는가.
이미 스스로 마음을 형체의 사역으로 삼았으니 어찌 실심하여 홀로
슬퍼하기만 하겠는가. 이미 지나간 것은 따질 수 없음을 깨달았고 앞으로 오는 것은 바른 길을 따를 수 있음을 알았노라.

2

追 實迷途其未遠 覺今是而 昨非 舟搖搖以輕颺 風飄飄而 吹衣 問征夫以前路 恨晨光之

추　실미도기미원　각금시이작비　주요요이경양　풍표표이취의　문정부이전로　한신광지

실로 길을 잃었으나 아직 멀리 가지 않았으니 지금이 옳고 어제는 잘못이었음을 알았노라. 배는 흔들흔들 가벼이 떠가고 바람은 살랑
살랑 옷자락에 불어오네. 길 가는 나그네에게 앞길을 물어보니 새벽 빛같이 희미한 어둠이 한스럽도다.

3

熹微 乃瞻衡宇 載欣載奔 僮僕歡迎 稚子候門 三逕就荒 松菊猶存 携幼入室 有酒盈樽

희미 내첨형우 재흔재분 동복환영 치자후문 삼경취황 송국유존 휴유입실 유주영준

이윽고 누추한 집을 바라보고 기뻐서 달려가니 동복들은 환영하고 어린아이는 문에서 기다린다. 세 갈래 오솔길은 황폐해졌으나 소나무와 국화는 그대로 남아있구나. 어린아이 손을 잡고 방으로 들어가니 항아리에 술이 가득하네.

4

引壺觴以自酌 眄庭柯以怡顏 倚南窓以寄傲 審容膝之易 安 園日涉以成趣 門雖設而常

인호상이자작 면정가이이안 의남창이기오 심용슬지이안 원일섭이성취 문수설이상

술병과 잔을 끌어다 혼자 마시고 정원 나무를 돌아보며 기뻐하네. 남창에 기대어 마음이 떳떳함을 느끼니 무릎이나 들일만한 곳이지만 섭게 편안해지는구나. 전원을 날마다 거닐어 취미로 삼고 문이야 달려있지만 항상 잠겨있네.

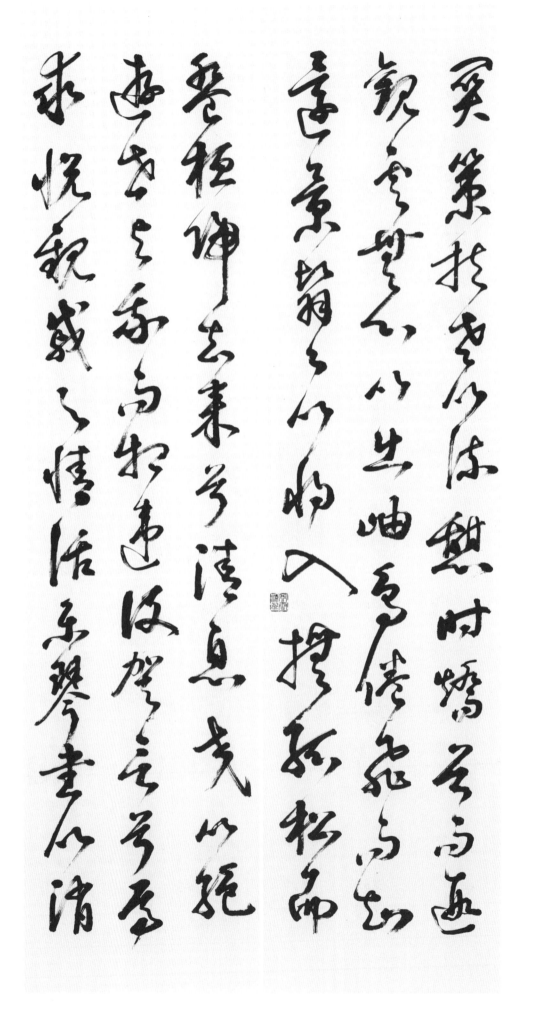

5

關策扶老以流憩 時矯首而遐觀 雲無心以出岫 鳥倦飛而知 還 景翳翳以將入 撫孤松而

관 책 부 노 이 유 게　시 교 수 이 하 관　운 무 심 이 출 수　조 권 비 이 지　환　경 예 예 이 장 입　무 고 송 이

지팡이를 짚고 다니다가 때때로 머리 들어 멀리 바라보니 구름은 무심이 산봉우리에서 솟아나오고 새들은 느릿느릿 돌아올 줄 아는 구나. 햇빛은 뉘엿뉘엿 곧 지려 하는데 외로운 소나무를 어루만지며 서성거리누나.

6

盤桓 歸去來兮 請息交以絕游 世與我而相違 復駕言兮焉 求 悅親戚之情話 樂琴書以消

반 환　귀 거 래 혜　청 식 교 이 절 유　세 여 아 이 상 위　부 가 언 혜 언　구　열 친 척 지 정 화　낙 금 서 이 소

돌아가자. 청컨데 교제를 그만두고 왕래를 끊자. 세상과 내가 서로 버렸거늘 다시 수레타고 나아가 무엇을 구하겠는가. 친척들의 정담을 즐겨 듣고 거문고와 독서를 즐기며 근심을 달랜다.

90

7

憂 農人告余以春及 將有事于 西疇 或命巾車 或棹孤舟 旣 窈窕以尋壑 亦崎嶇而經丘 木

우 농 인 고 여 이 춘 급 장 유 사 우 서 주 혹 명 건 거 혹 도 고 주 기 요 조 이 심 학 역 기 구 이 경 구 목

농부들이 봄이 왔다고 나에게 알려주니 곧 서쪽 밭에 할일이 있겠구나. 어느 때는 휘장 두른 수레를 몰고 또 어느 때는 외로운 배를 저어 깊숙이 계곡물을 찾기도 하며 또한 울퉁불퉁한 험한 길로 고개를 넘기도 한다.

8

欣欣以向榮 泉涓涓而始流 羨 萬物之得時 感吾生之行休 已矣乎 寓形宇內復幾時 曷不

흔 흔 이 향 영 천 연 연 이 시 류 선 만 물 지 득 시 감 오 생 지 행 휴 이 의 호 우 형 우 내 부 기 시 갈 불

나무는 무성하게 높이 자라고 샘물은 졸졸 흐르기 시작한다. 만물이 때를 만난 것을 부러워하며 나의 인생이 바야흐로 끝나려 하는 것을 느낀다. 육체를 천지에 기탁할 날이 다시 얼마나 남았길래

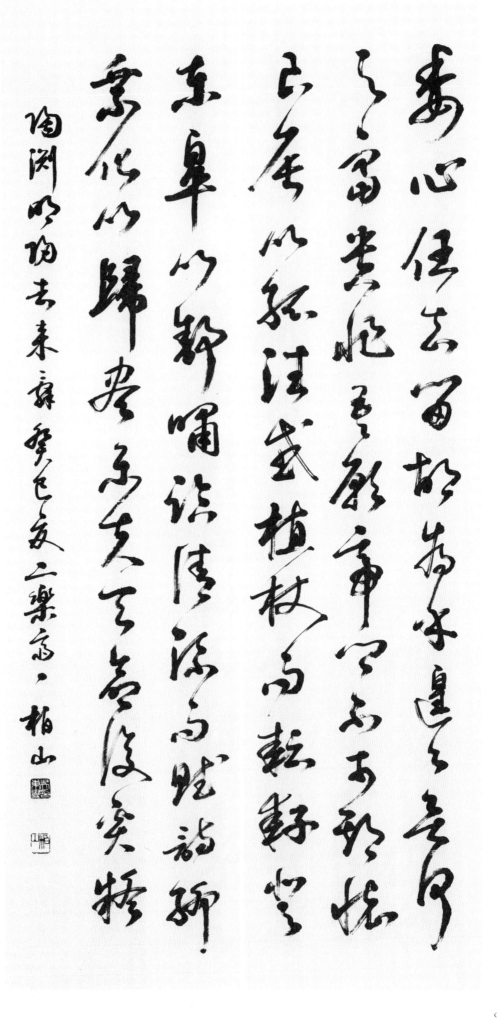

陶淵明 歸去來辭 癸巳夏 二樂齋主 柏山

9

委心任去留 胡爲乎遑遑欲何

위 심 임 거 류　호 위 호 황 황 욕 하

之 富貴非吾願 帝鄕不可期 懷良辰以孤往 或植杖而耘耔 登

지　부 귀 비 오 원　제 향 불 가 기　회 양 신 이 고 왕　혹 식 장 이 운 자　등

어찌 名利之心을 버리고 거취를 본성에 맡기지 않으며 어찌 급히 어디로 가려고만 하는가. 富貴는 내가 원하는 것이 아니고 신선의

나라는 기약할 수 없다. 좋은 날이라 생각되면 홀로 나아가 어느 때는 지팡이를 꽂아 놓고 김을 메고

10

東皐以舒嘯 臨淸流而賦詩 聊乘化以歸盡 樂夫天命復奚疑

동 고 이 서 소　임 청 류 이 부 시　료 승 화 이 귀 진　락 부 천 명 부 해 의

어느 때는 동쪽 언덕에 올라 큰 소리로 노래를 부르고 또 어느 때는 맑게 흐르는 물가에 나아가 시를 읊는다. 그럭저럭 자연의 변화에

순응하며 인생의 여정을 마치거늘, 기꺼이 天命을 따라야지 또 무엇을 의심하고 주저하겠는가.

陶淵明 歸去來辭 癸巳夏 二樂齋主 柏山

35×135cm×10

歸去來兮 田園將蕪 胡不歸 旣自以心爲形役 奚惆悵而獨悲 悟已往之不諫 知來者之可
귀거래혜 전원장무 호불귀 기자이심위형역 해추창이독비 오이왕지불간 지래자지가

追 實迷途其未遠 覺今是而昨非 舟搖搖以輕颺 風飄飄而吹衣 問征夫以前路 恨晨光之
추 실미도기미원 각금시이작비 주요요이경양 풍표표이취의 문정부이전로 한신광지

熹微 乃瞻衡宇 載欣載奔 僮僕歡迎 稚子候門 三逕就荒 松菊猶存 携幼入室 有酒盈樽
희미 내첨형우 재흔재분 동복환영 치자후문 삼경취황 송국유존 휴유입실 유주영준

引壺觴以自酌 眄庭柯以怡顏 倚南窓以寄傲 審容膝之易 安 園日涉以成趣 門雖設而常
인호상이자작 면정가이이안 의남창이기오 심용슬지이 안 원일섭이성취 문수설이상

關 策扶老以流憩 時矯首而遐觀 雲無心以出岫 鳥倦飛而知還 景翳翳以將入 撫孤松而
관 책부노이유게 시교수이하관 운무심이출수 조권비이지환 경예예이장입 무고송이

盤桓 歸去來兮 請息交以絕游 世與我而相違 復駕言兮焉求 悅親戚之情話 樂琴書以消
반환 귀거래혜 청식교이절유 세여아이상위 부가언혜언구 열친척지정화 낙금서이소

憂 農人告余以春及 將有事于西疇 或命巾車 或棹孤舟 既窈窕以尋壑 亦崎嶇而經丘 木
우 농인고여이춘급 장유사우서주 혹명건거 혹도고주 기요조이심학 역기구이경구 목

欣欣以向榮 泉涓涓而始流 羨萬物之得時 感吾生之行休 已矣乎 寓形宇內復幾時 曷不
흔흔이향영 천연연이시류 선만물지득시 감오생지행휴 이의호 우형우내부기시 갈불

委心任去留 胡爲乎遑遑欲何之 富貴非吾願 帝鄉不可期 懷良辰以孤往 或植杖而耘耔 登
위심임거류 호위호황황욕하지 부귀비오원 제향불가기 회양신이고왕 혹식장이운자 등

東皐以舒嘯 臨淸流而賦詩 聊乘化以歸盡 樂夫天命復奚疑　陶淵明 歸去來辭 癸巳夏 二樂齋主 柏山
동고이서소 임청류이부시 료승화이귀진 락부천명부해의　도연명 귀거래사 계사하 이요재주 백산

安分身無辱

安身無辱 知機心自閑 陸居人世上 却是出人間

明心寶鑑句 辛卯春日 柏山

安分身無辱 · 35×135cm

安分身無辱 知機心自閑
雖居人世上 却是出人間

분수에 맞게 살면 몸에 욕됨이 없고
기틀을 알면 마음이 저절로 한가하니
비록 인간세상에 살고 있더라도
도리어 인간세상을 벗어난 것이네
〈明心寶鑑句〉

前出師表

전출사표 | **諸葛亮** 제갈량

蜀漢 유비의 三顧草廬에 감복하여 諸葛亮은 그를 돕기로 결심한다. 劉備는 북방 魏의 땅을 수복하지 못하고 한을 품고 죽게 되는데 북방을 수복할 것을 제갈량에게 유언으로 남겼다. 유언을 받들기 위해 드디어 군사를 이끌고 魏를 치기 위해 떠나던 날 아침 蜀의 후주 劉禪에게 나아가 눈물을 흘리며 表를 올렸다. 여기서 그는 각 분야의 현신을 추천하면서 동시에 劉禪에게 간곡하게 당부의 충언을 올린다. 이때 올린 「出師表」가 구구절절 충성어린 고언으로 가득하다하여 그를 충신의 표본으로 만들게 한 명문이다. 이 表에서 공명은 나라의 장래를 걱정하여 군주의 안일을 경계하고 신하의 忠諫을 잘 경청하여야 한다는 것을 가르치고 있으며 先主 劉備에 대한 정의를 간직한 채 충정으로 체읍하면서 쓴 이 表는 후인들에게 忠君愛國의 표본이 되고 있다.

작가 諸葛亮(181-234)은 자는 孔明이며 낭야(山東) 출신으로 촉한의 승상을 지냈다. 병법전략에 뛰어났으며 인품이 맑고 풍류를 좋아하면서도 성실 근엄하여 삼국 제일의 인물이었다. 본디 문인이 아니지만 공명의 글은 폐부로부터 솟아나온 열성으로 쓴 것이어서 감동을 일으킨다. 시호가 충무이며 〈諸葛武侯集〉이 있다.

1

先帝創業未半　而中道崩殂　今天
선제창업미반　이중도붕조　금천

下三分　益州疲弊　此誠危急存亡
하삼분　익주피폐　차성위급존망

之秋也　然侍衛之臣　不懈於內　忠
지추야　연시위지신　불해어내　충

志之士忘身於外者　蓋追先帝之殊
지지사망신어외자　개추선제지수

선제께서 漢 왕실 부흥의 대업을 半도 이루지 못하고 중도에 돌아가시고 이제 천하는 삼분(魏、吳、蜀)으로 나뉘어져 촉한 땅 익주가 피폐하니 이는 참으로 국가 존망의 때입니다. 그러나 폐하를 곁에서 모시는 신하들이 궁중에서 정무를 게을리 하지 않고 충성스런 무사들이 조정 밖에서 身命을 잊으며 직분을 수행하는 것은 대체로 선제의 특별한 은혜를 追念하여

98

遇 欲報之於陛下也 誠宜開張聖
우 욕보지어폐하야 성의개장성

聽 以光先帝遺德 恢弘志士之氣
청 이광선제유덕 회홍지사지기

不宜妄自菲薄 引喩失義 以塞忠
불의망자비박 인유실의 이색충

諫之路也 宮中府中 俱爲一體 陟罰
간지로야 궁중부중 구위일체 척벌

이것을 폐하에게 보답하고자함입니다. 진실로 성스러운 귀를 크게 여시어

선제의 遺德을 빛내고 志士의 의기를 크고 넓게 하는 것이 마땅할 것이며

함부로 자신을 덕이 없다고 가벼이 여기시어 조리에 맞지 않는 비유를 끌어 변명함으로

서 진심에서 올리는

忠諫의 길을 막는 것은 마땅치 못합니다. 궁중과 조정은 다함께 일체이니

3

臧否 不宜異同 若有作姦犯科 及
장부 불의이동 약유작간범과 급

爲忠善者 宜付有司 論其刑賞 以昭
위충선자 의부유사 논기형상 이소

陛下平明之理 不宜偏私 使內外
폐하평명지리 불의편사 사내외

異法也 侍中侍郎 郭攸之費褘董
이법야 시중시랑 곽유지비의동

선악에 대한 상벌에 있어서 다름이 있어서는 안됩니다. 만약 간악한 짓으로 죄를 범하는

자가 있거나

충성과 선행을 한 자가 있으면 마땅히 司直에 넘겨서 상과 벌을 論定하여

폐하의 공평하고 도리에 밝은 정치를 명시할 것이며 사사로움에 치우쳐서 안밖으로

법을 달리해서는 안됩니다. 시중 곽유지와 비의, 시랑 동윤 등은

允等 此皆良實 志慮忠純 是以先
윤등 차개양실 지려충순 시이선

帝簡拔 以遺陛下 愚以爲宮中之事
제간발 이유폐하 우이위궁중지사

事無大小 悉以咨之然後施行 必
사무대소 실이자지연후시행 필

能裨補闕漏 有所廣益 將軍向寵
능비보궐루 유소광익 장군향총

모두 다 선량하고 신실하며 의지와 사려가 충실하고 순수합니다. 이 때문에

선제가 가려 뽑아 폐하께 남겨 주셨으니 어리석은 臣이 생각하온대 궁중의 일은

대소 구별없이 모두 이들과 자문한 뒤에 시행하신다면 반드시

빠진 것을 돕고 채울 수 있어 널리 이익되는 바가 있을 것입니다. 장군 향총은

性行淑均　曉暢軍事　試用於昔日
성 행 숙 균　효 창 군 사　시 용 어 석 일

先帝稱之曰能　是以　衆議舉寵爲
선 제 칭 지 왈 능　시 이　중 의 거 총 위

督　愚以爲營中之事　事無大小　悉以
독　우 이 위 영 중 지 사　사 무 대 소　실 이

咨之　必能使行陣和睦　優劣得所也
자 지　필 능 사 행 진 화 목　우 열 득 소 야

성행이 선량하고 공평하며 군사에 밝게 통하여 지난날 시험삼아 등용한 후 선제께서 유능하다고 칭찬하셨습니다. 이로써 중의로 향총을 천거하여 도독으로 삼았으니

어리석은 臣이 생각하온대 진중의 일은 대소 구별없이 모두 그에게 자문을 하시면

반드시 군대가 화목하고 인물의 우열이 제자리를 찾을 수 있을 것입니다.

親賢臣遠小人 此先漢所以興隆
친현신원소인 차선한소이흥융

也 親小人遠賢臣 此後漢所以傾
야 친소인원현신 차후한소이경

頹也 先帝在時 每與臣論此事 未
퇴야 선제재시 매여신논차사 미

嘗不歎息痛恨於桓靈也 侍中尙書
상불탄식통한어환령야 시중상서

현신을 가까이하고 소인을 멀리함은 先漢이 융성했던 원인이며

소인을 가까이하고 현신을 멀리함은 後漢이 기울고 패망한 원인입니다.

선제께서 재위 시 매번 臣과 이 일을 논의할 때마다 일찍이

桓帝와 靈帝에 대하여 탄식하고 통한하지 않으신 적이 없었습니다. 시중상서인

長史 參軍 此悉貞亮死節之臣 願
장사 참군 차실정량사절지신 원

陛下 親之信之 則漢室之隆 可計
폐하 친지신지 즉한실지융 가계

日而待也 臣本布衣 躬耕於南陽
일이대야 신본포의 궁경어남양

苟全性命於亂世 不求聞達於諸侯
구전성명어난세 불구문달어제후

陳震과 장사인 張裔, 참군인 蔣琬은 모두 곧고 성실하여 충절에 죽을 수 있는 신하들이니 원컨대 폐하께서 이들을 가까이하고 믿으시면 곧 한나라 왕실의 부흥은 날을 꼽으며 서 기다릴 수 있을 것입니다.

臣은 본래 삼베옷을 입은 평민으로서 몸소 남양 땅에서 농사를 지으며 난세에 구차하게 생명을 보전하려 하였으며 제후들에게 명성과 벼슬을 구하지 않았습니다.

104

先帝不以臣卑鄙 猥自枉屈 三顧
선제불이신비비 외자왕굴 삼고

臣於草廬之中 諮臣以當世之事
신어초려지중 자신이당세지사

由是感激 遂許先帝以驅馳 後値
유시감격 수허선제이구치 후치

傾覆 受任於敗軍之際 奉命於危
경복 수임어패군지제 봉명어위

선제께서는 臣을 비천하다고 여기지 않으시고 외람되게 스스로 몸을 굽히시어 세 번이나 臣의 초려를 직접 왕림하시어 臣에게 당세의 일을 자문하시니 臣은 이로 말미암아 감격하여 드디어 선제께 신명을 다할 것을 허락하게 되었습니다. 그 후 나라가 기울고 전복되는 어려움을 당하여 패전한 즈음에 막중한 임무를 수임하고 위난한 시기에 명령을 받든 것이

難之間 爾來二十有一年矣 先帝知
난지간 이래이십유일년의 선제지

臣謹愼 故臨崩 寄臣以大事也 受
신근신 고임봉 기신이대사야 수

命以來 夙夜憂慮 恐託付不效 以
명이래 숙야우려 공탁부불효 이

傷先帝之明 故五月渡瀘 深入不毛
상선제지명 고오월도로 심입불모

이십년하고도 일 년이 지났습니다. 선제께서

臣의 근신함을 아시고 돌아가시면서 臣에게 대사를 맡기셨습니다.

수명한 이래 밤낮으로 근심하고 염려하였으며 명하신 임무가 실효를 거두지 못하여

선제의 밝은 통치를 傷하게 할까 두려워하였습니다. 그러므로 오월에 노수를 건너 불

모의 땅에 깊이 처들어갔습니다.

今南方已定　兵甲已足　當獎率三軍
금 남방이정　병갑이족　당장솔삼군

北定中原　庶竭駑鈍　攘除姦兇　興
북정중원　서갈노둔　양제간흉　흥

復漢室　還於舊都　此臣所以報先
복한실　환어구도　차신소이보선

帝　而忠陛下之職分也　至於斟酌損
제　이충폐하지직분야　지어짐작손

이제 남방이 이미 평정되었고 무기와 갑옷도 충족하니 마땅히 삼군을 거느리고

북쪽 중원을 평정해야 합니다. 그리하여 저의 노둔한 능력을 다하여 간사하고 흉악한

자들을 제거하고

한실을 부흥시켜서 옛 도읍으로 귀환하는 것이 선제께 보은하고

폐하께 충성하는 신의 직분이옵니다. 나라의 손익을 고려하여

11

益 進盡忠言 則攸之禕允之任也
익 진진충언 즉유지의윤지임야

願陛下 託臣以討賊興復之效 不
원폐하 탁신이토적흥복지효 불

效則治臣之罪 以告先帝之靈 若
효즉치신지죄 이고선제지령 약

無興德之言 則責攸之禕允等之
무흥덕지언 즉책유지의윤등지

나아가 폐하께 충언을 다하는 일은 郭攸之、
費禕、董允 등의 책무입니다.

원컨대 폐하께서는 적군을 토벌하여 한실을 부흥시키는 일을 臣에게 맡기시어

실효가 없으면 臣의 죄를 다스려서 선제의 영전에 고하시고

만일 덕을 일으키는 간언을 하지 않거든 곽유지、비의、동윤 등의 허물을 꾸짖으시어

108

咎以彰其慢 陛下亦宜自謀 以諮諏
구 이 창 기 만　폐 하 역 의 자 모　이 자 추

善道 察納雅言 深追先帝遺詔 臣
선 도　찰 납 아 언　심 추 선 제 유 조　신

不勝受恩感激 今當遠離 臨表涕
불 승 수 은 감 격　금 당 원 리　임 표 체

泣不知所云
읍 부 지 소 운

그들의 태만함을 드러내십시요. 폐하께서도 스스로 도모하여 올바른 길을 자문하시고

신하의 바른 말을 살펴 받아들여 깊이 선제의 遺詔를 추념하소서.

臣은 은혜를 받자와 감격함을 감당하지 못하겠습니다. 이제 멀리 戰地로 떠남에 있어

表文을 올리려니

눈물이 흘러 아뢰올 바를 알지 못하겠습니다.

諸葛孔明 出師表 柏山草廬主 吳東燮

50×150cm×12

先帝創業未半 而中道崩殂 今天
선제창업미반 이중도붕조 금천
下三分 益州疲弊 此誠危急存亡
하삼분 익주피폐 차성위급존망
之秋也 然侍衛之臣 不懈於內 忠
지추야 연시위지신 불해어내 충
志之士忘身於外者 蓋追先帝之殊
지지사망신어외자 개추선제지수

遇 欲報之於陛下也 誠宜開張聖
우 욕보지어폐하야 성의개장성
聽 以光先帝遺德 恢弘志士之氣
청 이광선제유덕 회홍지사지기
不宜妄自菲薄 引喻失義 以塞忠
불의망자비박 인유실의 이색충
諫之路也 宮中府中 俱爲一體 陟罰
간지로야 궁중부중 구위일체 척벌

臧否 不宜異同 若有作姦犯科 及
장부 불의이동 약유작간범과 급
爲忠善者 宜付有司 論其刑賞 以昭
위충선자 의부유사 논기형상 이소
陛下平明之理 不宜偏私 使內外
폐하평명지리 불의편사 사내외
異法也 侍中侍郎 郭攸之費禕董
이법야 시중시랑 곽유지비의동

110

允等 此皆良實 志慮忠純 是以先
윤등 차개양실 지려충순 시이선
帝簡拔 以遺陛下 愚以爲宮中之事
제간발 이유폐하 우이위궁중지사
事無大小 悉以咨之然後施行 必
사무대소 실이자지연후시행 필
能裨補闕漏 有所廣益 將軍向寵
능비보궐루 유소광익 장군향총

性行淑均 曉暢軍事 試用於昔日
성행숙균 효창군사 시용어석일
先帝稱之曰能 是以 衆議擧寵爲
선제칭지왈능 시이 중의거총위
督 愚以爲營中之事 事無大小 悉以
독 우이위영중지사 사무대소 실이
咨之 必能使行陣和睦 優劣得所也
자지 필능사행진화목 우열득소야

親賢臣遠小人 此先漢所以興隆
친현신원소인 차선한소이흥융
也 親小人遠賢臣 此後漢所以傾
야 친소인원현신 차후한소이경
頹也 先帝在時 每與臣論此事 未
퇴야 선제재시 매여신논차사 미
嘗不歎息痛恨於桓靈也 侍中尙書
상불탄식통한어환령야 시중상서

先帝知臣謹慎 故臨崩 寄臣以大事也 受命以來 夙夜憂慮 恐託付不效 以傷先帝之明 故五月渡瀘 深入不毛

難之間 爾來二十有一年矣

先帝不以臣卑鄙 猥自枉屈 三顧臣於草廬之中 諮臣以當世之事 由是感激 遂許先帝以驅馳 後值傾覆 受任於敗軍之際 奉命於危難之間

長史 參軍 此悉貞亮死節之臣 願陛下 親之信之 則漢室之隆 可計日而待也 臣本布衣 躬耕於南陽 苟全性命於亂世 不求聞達於諸侯

難之間 爾來二十有一年矣 先帝知
난지간 이래이십유일년의 선제지
臣謹慎 故臨崩 寄臣以大事也 受
신근신 고임붕 기신이대사야 수
命以來 夙夜憂慮 恐託付不效 以
명이래 숙야우려 공탁부불효 이
傷先帝之明 故五月渡瀘 深入不毛
상선제지명 고오월도로 심입불모

先帝不以臣卑鄙 猥自枉屈 三顧
선제불이신비비 외자왕굴 삼고
臣於草廬之中 諮臣以當世之事
신어초려지중 자신이당세지사
由是感激 遂許先帝以驅馳 後値
유시감격 수허선제이구치 후치
傾覆 受任於敗軍之際 奉命於危
경복 수임어패군지제 봉명어위

長史 參軍 此悉貞亮死節之臣 願
장사 참군 차실정량사절지신 원
陛下 親之信之 則漢室之隆 可計
폐하 친지신지 즉한실지융 가계
日而待也 臣本布衣 躬耕於南陽
일이대야 신본포의 궁경어남양
苟全性命於亂世 不求聞達於諸侯
구전성명어난세 불구문달어제후

咎以彰其慢 陛下亦宜自謀 以諮諏
구이창기만 폐하역의자모 이자추
善道 察納雅言 深追先帝遺詔 臣
선도 찰납아언 심추선제유조 신
不勝受恩感激 今當遠離 臨表涕
불승수은감격 금당원리 임표체
泣不知所云 諸葛孔明 出師表 柏山草廬主 吳東燮
읍부지소운 제갈공명 출사표 백산초려주 오동섭

益 進盡忠言 則攸之禕允之任也
익 진진충언 즉유지의윤지임야
願陛下 託臣以討賊興復之效 不
원폐하 탁신이토적흥복지효 불
效則治臣之罪 以告先帝之靈 若
효즉치신지죄 이고선제지령 약
無興德之言 則責攸之禕允等之
무흥덕지언 즉책유지의윤등지

今南方已定 兵甲已足 當獎率三軍
금남방이정 병갑이족 당장솔삼군
北定中原 庶竭駑鈍 攘除姦兇 興
북정중원 서갈노둔 양제간흉 흥
復漢室 還於舊都 此臣所以報先
복한실 환어구도 차신소이보선
帝 而忠陛下之職分也 至於斟酌損
제 이충폐하지직분야 지어짐작손

113

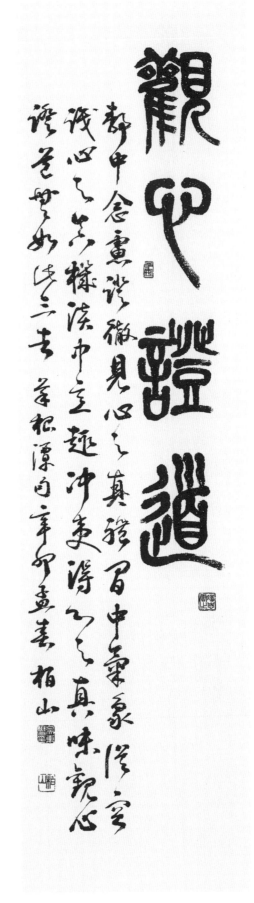

觀心證道 · 35×135cm

靜中念慮澄徹 見心之眞體
閑中氣象從容 識心之眞機
淡中意趣沖夷 得心之眞味
觀心證道 無如此三者

고요한 가운데 생각이 맑고 투철하면 마음의 참 바탕이 보이며
한가로운 가운데 기상이 조용하면 마음의 참 기틀을 알게 되며
담박한 가운데 의취가 평온하면 마음의 참 맛을 얻으리니
마음을 성찰하고 도를 체득함에는 이 세 가지 보다 더 나음이 없다
〈菜根譚句〉

琵琶行

비파행 | 白居易 백거이

「琵琶行」은 「長恨歌」와 함께 백락천의 대표적 걸작으로서 자신의 신변에서 일어난 일을 주제로 하여 지은 작품이다. 시인이 九江郡 司馬로 좌천되어 있던 중 元和 11년가을, 작가 나이 45세 때 심양강에서 친구를 전별하다가 마침 애절한 비파가락을 연주하는 여인을 만나 詩로서 자신의 처지를 토로하였다. 시인의 감정 표현과 비파의 음악적 묘사가 잘 어우러진 주관적이면서 서정적인 詩이며 본편은 크게 세 단락으로 구분될 수 있다. 첫 단락에서는 비파의 음조를 詩句로 옮겨 음악의 언어적 표현에 힘썼으며 두 번째 단락에서는 비파를 연주하는 여인의 신상을 독백체로 묘사하여 인생무상의 비애를 그렸다. 세 번째 단락에서는 백락천 자신의 신상과 여인의 공통된 운명을 서술하고 비파의 명수를 만난 감격과 여인을 위해 「琵琶行」을 짓게된 심경을 말하고 있다.

작가 白居易(772-846)는 자가 樂天이며 호는 醉吟先生, 香山居士이다. 元和 연간에 진사에 급제하여 벼슬에 올랐으며 후에 강주 사마로 좌천되었다가 다시 소환되어 845년 刑部尙書로 관직을 마칠 때까지 여러 관직을 역임하였다. 그의 문장은 표현이 절실하며 詩는 평이하고 유창하여 이해하기 쉬워 中唐의 사회시인으로 대중의 많은 사랑을 받았다. 특히 원진과 함께 新樂府運動을 전개하여 詩를 통하여 사회를 풍자하고 도의를 세우려 하였다. 일생동안 약 2천 8백여 수의 詩를 창작하였으며 저서로 〈白氏長慶集〉 71권이 있다.

潯陽江頭夜送客 楓葉荻花秋瑟瑟 主人
심 양 강 두 야 송 객　풍 엽 적 화 추 슬 슬　주 인

下馬客在船 舉酒欲飲無管絃 醉不成歡
하 마 객 재 선　거 주 욕 음 무 관 현　취 불 성 환

慘將別 別時茫茫江浸月 忽聞水上琵琶
참 장 별　별 시 망 망 강 침 월　홀 문 수 상 비 파

聲 主人忘歸客不發 尋聲暗問彈者誰
성　주 인 망 귀 객 불 발　심 성 암 문 탄 자 수

심양강 나루 밤에 나그네 전송하는데 단풍잎 갈대꽃 가을밤 쓸쓸하여라.

주인은 말을 내려 손님 배에 올라 술 들어 마시려니 음악이 없구나. 헤어지려니

취흥도 일지 않고 더욱 쓸쓸한데 망망한 강물에 달빛이 어린다. 문득 물위로 들려 오는

비파소리에

주인 돌아갈 줄 모르고 손님 떠나지 못하네. 소리 찾아가서 누구냐고 가만히 물으니

琵琶聲停欲語遲 移船相近邀相見 添酒
비파성정욕어지 이선상근요상견 첨주

回燈重開宴 千呼萬喚始出來 猶抱琵琶
회등중개연 천호만환시출래 유포비파

半遮面 轉軸撥絃三兩聲 未成曲調先
반차면 전축발현삼량성 미성곡조선

有情 絃絃掩抑聲聲思 似訴平生不得志
유정 현현엄억성성사 사소평생부득지

비파소리 멈추고 대답할 듯 머뭇거리네. 배를 가까이 붙여 만나볼 것 청하고서

술 더하고 등불 돌려 주연을 다시 연다. 천만번 청한 끝에 비로소 나오는데 아직도 비파

얼굴 반쯤 가렸다네. 軸을 돌려 줄 고르며 두둥둥 퉁기는 소리 가락을 이루지도 않았는

데 情이 먼저 생기네.

絃마다 낮게 가라앉은 소리, 소리 마다 생각 담겨 평생 펴지 못한 뜻을 하소연 하듯 하네.

③

低眉信手續續彈 說盡心中無限事 輕攏
저미신수속속탄 설진심중무한사 경롱

慢撚撥復挑 初爲霓裳後六幺 大絃嘈嘈
만연발부도 초위예상후육요 대현조조

如急雨 小絃切切如私語 嘈嘈切切錯雜
여급우 소현절절여사어 조조절절착잡

彈 大珠小珠落玉盤 間關鶯語花底滑
탄 대주소주낙옥반 간관앵어화저활

蛾眉를 숙이고 손 가는대로 연이어 뜯는데 심중에 있는 일 모두 이야기하는 듯。 가볍게 눌렀다가

천천히 어루며 퉁겼다가 다시 돋우니 처음엔 「예상우의곡」이더니 나중엔 「육요곡」을 타네。

굵은 絃 좌락좌락 소낙비 쏟아지는 소리요 가는 絃 소곤소곤 나지막한 소리네。 좌락좌락 소곤소곤 엉키고 섞이어

큰 구슬 작은 구슬 옥쟁반에 떨어지듯 하네。 꽃 사이로 미끄러지는 아름다운 꾀꼬리 소리인가

4

幽咽泉流水下灘 冰泉冷澁絃凝絕 凝絕
유열천류수하탄 빙천냉삽현응절 응절

不通聲暫歇 別有幽愁暗恨生 此時無聲
불통성잠헐 별유유수암한생 차시무성

勝有聲 銀瓶乍破水漿迸 鐵騎突出刀
승유성 은병사파수장병 철기돌출도

槍鳴 曲終抽撥當心畫 四絃一聲如裂帛
창명 곡종추발당심획 사현일성여열백

얼음 밑에 졸졸 흐르는 여울물 소리인가. 돌연 여울물 꽁꽁 얼어 비파줄 끊어 졌나 엉기
어 끊겨 통할 수 없는 듯 소리 잠시 멎는다.

달리 깊이 간직한 情 있어 절로 나온 탄식인가 소리 멎은 지금이 소리 보다 낫구나.

홀연 은항아리 깨지며 괄괄 물 쏟아지는 소리 홀연 철갑기마병 출동하여 槍劍 부딪치는
소리

곡조 마치고 술대 들어 비파 가운데 긁으니 네 줄이 한 소리로 비단폭 찢는 듯하네.

5

東船西舫悄無言　唯見江心秋月白　沈吟
동선서방초무언　유견강심추월백　침음

收撥挿絃中　整頓衣裳起斂容　自言本是
수발삽현중　정돈의상기렴용　자언본시

京城女　家在蝦蟆陵下住　十三學得琵琶
경성여　가재하마릉하주　십삼학득비파

成　名屬敎坊第一部　曲罷常敎善才服
성　명속교방제일부　곡파상교선재복

동쪽 배 서쪽 배 모두 고요히 말이 없고 오로지 보이느니 강 가운데 밝은 달 뿐이네. 깊히 숨쉰 다음

술대 거두어 絃 사이에 꽂고 옷섶을 매만지며 일어나 용모 단정히 하네. 스스로 말하기를

「저는 본래 장안여인으로 蝦蟆陵 아래에 있는 집에 살았다오. 열세살에 비파 배워 능히 일가 이루었고

이름이 교방 제일부에 올랐지요. 곡조 마칠 때마다 명인들도 탄복했고

120

粧成每被秋娘妬 五陵年少爭纏頭 一曲
장성매피추낭투 오릉연소쟁전두 일곡

紅綃不知數 鈿頭銀篦擊節碎 血色羅裙
홍초부지수 전두은비격절쇄 혈색나군

翻酒汚 今年歡笑復明年 秋月春風等
번주오 금년환소부명년 추월춘풍등

閑度 弟走從軍阿姨死 暮去朝來顔色故
한도 제주종군아이사 모거조래안색고

곱게 화장하면 추낭의 시샘을 받았지요. 오릉 귀공자들이 다투어 머리에 비단 감아주고
한 곡조 마치고 나면

받은 비단 셀 수 없었지요. 자개수 놓은 은비녀는 장단 치다 부러졌고 붉은 비단치마 술
쏟아 얼룩졌다오.

올해의 즐거운 웃음 내년에도 이어지려니 생각하고 가을 달 봄바람을 되는대로 보냈답
니다.

그러다 동생은 군대 가고 수양어미 죽고 나서 저녁 가고 아침 오는 사이 얼굴도 시들었
다오.

門前冷落鞍馬稀 老大嫁作商人婦 商
문전냉락안마희 노대가작상인부 상

人重利輕別離 前月浮梁買茶去 去來江
인중리경별리 전월부량매다거 거래강

口守空船 遶船明月江水寒 夜深忽夢少
구수공선 요선명월강수한 야심홀몽소

年事 夢啼粧淚紅闌干 我聞琵琶已歎息
년사 몽제장루홍란간 아문비파이탄식

문 앞 쓸쓸해지고 찾는 이도 드물어지고 나이 들어 시집가 장사꾼 아낙이 되었더니

장사꾼 이익만 중히 여겨 가볍게 이별하고 지난 달 부량으로 차 사러 떠났다오. 강가 오가며

빈 배 지키자니 배주위에 달은 밝고 강물은 싸늘한데 깊은 밤 홀연 젊은 시절 꿈꾸다가

꿈속에 화장 얼굴 눈물로 붉게 범벅이 되었답니다.」 나는 이미 비파소리에 탄식했는데

8

又聞此語重唧唧　同是天涯淪落人　相逢
우문차어중즐즐　동시천애윤락인　상봉

何泌曾相識　我從去年辭帝京　謫居臥病
하필증상식　아종거년사제경　적거와병

潯陽城　潯陽地僻無音樂　終歲不聞絲竹
심양성　심양지벽무음악　종세불문사죽

聲　住近湓江地低濕　黃蘆苦竹遶宅生
성　주근분강지저습　황로고죽요택생

그대 말 듣고 또 한 번 쯧쯧 탄식하오니 우리 다 같이 하늘 끝에 영락한 신세 이렇듯 만났으니

지난날 면식 어찌 따지랴. 나는 지난해 경성을 떠나온 후로 심양에서 귀양살이 하는 병든 신세.

심양 땅 궁벽하여 음악이 없어 해 다가도록 악기소리 듣지 못했소.

집 근처 분강이 흘러 낮고 습하여 누런 갈대 참대만이 집주위에 생겨났지요.

9

其間旦暮聞何物　杜鵑啼血猿哀鳴　春江
기간단모문하물　두견제혈원애명　춘강

花朝秋月夜　往往取酒還獨傾　豈無山歌
화조추월야　왕왕취주환독경　기무산가

與村笛　嘔啞嘲哳難爲聽　今夜聞君琵
여촌적　구아조찰난위청　금야문군비

琵語　如聽仙樂耳暫明　莫辭更坐彈一曲
파어　여청선악이잠명　막사갱좌탄일곡

그 사이 아침저녁 무슨 소리 듣겠는가. 두견새 슬피 울고 원숭이 애타게 울뿐. 봄 강 꽃 피는 아침,

가을 달 저녁이면 이따금 혼자서 술잔 기울인다오. 산 노래 촌 피리 어찌 없으랴마는

옹알옹알 조잘조잘 듣기가 난감했다오. 오늘밤 그대의 비피소리 들으니

仙界의 소리 들은 듯 귀 잠시 밝아졌다오. 사양 말고 다시 앉아 한 곡 더 타 주시지오.

爲君翻作琵琶行 感我此言良久立 却
위 군 번 작 비 파 행　감 아 차 언 양 구 립　각

坐促絃絃轉急 凄凄不似向前聲 滿座聞
좌 촉 현 현 전 급　처 처 불 사 향 전 성　만 좌 문

之皆掩泣 就中泣下誰最多 江州司馬
지 개 엄 읍　취 중 읍 하 수 최 다　강 주 사 마

靑衫濕
청 삼 습

내 그대 위해 비파노래 지으리라. 나의 말에 감동하여 한 참 서 있더니

물러앉아 줄 조이고 서둘러 타니 처량한 곡조 그 전 소리와 달라

모두가 다시 듣고 눈물 흠치네. 그 가운데 가장 많이 우는 사람 누구일가.

강주사마 푸른 적삼 눈물에 젖었구나.

白居易 琵琶行 癸巳春 柏山 吳東燮

70×200cm×10

琵琶聲停欲語遲 移船相近邀相見 添酒
비파성정욕어지 이선상근요상견 첨주
回燈重開宴 千呼萬喚始出來 猶抱琵琶
회등중개연 천호만환시출래 유포비파
半遮面 轉軸撥絃三兩聲 未成曲調先
반차면 전축발현삼량성 미성곡조선
有情 絃絃掩抑聲聲思 似訴平生不得志
유정 현현엄억성성사 사소평생부득지

潯陽江頭夜送客 楓葉荻花秋瑟瑟 主人
심양강두야송객 풍엽적화추슬슬 주인
下馬客在船 舉酒欲飲無管絃 醉不成歡
하마객재선 거주욕음무관현 취불성환
慘將別 別時茫茫江浸月 忽聞水上琵琶
참장별 별시망망강침월 홀문수상비파
聲 主人忘歸客不發 尋聲暗問彈者誰
성 주인망귀객불발 심성암문탄자수

低眉信手續續彈 說盡心中無限事 輕攏
저미신수속속탄 설진심중무한사 경롱
慢撚撥復挑 初爲霓裳後六么 大絃嘈嘈
만연발부도 초위예상후육요 대현조조
如急雨 小絃切切如私語 嘈嘈切切錯雜
여급우 소현절절여사어 조조절절착잡
彈 大珠小珠落玉盤 間關鶯語花低滑
탄 대주소주낙옥반 간관앵어화저활

幽咽泉流水下灘 冰泉冷澁絃凝絕 凝絕
유열천류수하탄 빙천냉삽현응절 응절
不通聲暫歇 別有幽愁暗恨生 此時無聲
불통성잠헐 별유유수암한생 차시무성
勝有聲 銀瓶乍破水漿迸 鐵騎突出刀
승유성 은병사파수장병 철기돌출도
槍鳴 曲終抽撥當心畫 四絃一聲如裂帛
창명 곡종추발당심획 사현일성여열백

東船西舫悄無言 唯見江心秋月白 沈吟
동선서방초무언 유견강심추월백 침음
收撥插絃中 整頓衣裳起斂容 自言本是
수발삽현중 정돈의상기렴용 자언본시
京城女 家在蝦蟆陵下住 十三學得琵琶
경성여 가재하마릉하주 십삼학득비파
成 名屬敎坊第一部 曲罷常敎善才服
성 명속교방제일부 곡파상교선재복

又聞此語重喞喞 同是天涯淪落人 相逢
우문차어중즐즐 동시천애윤락인 상봉
何泌曾相識 我從去年辭帝京 謫居臥病
하필증상식 아종거년사제경 적거와병
潯陽城 潯陽地僻無音樂 終歲不聞絲竹
심양성 심양지벽무음악 종세불문사죽
聲 住近湓江地低濕 黃蘆苦竹澆宅生
성 주근분강지저습 황로고죽요택생

門前冷落鞍馬稀 老大嫁作商人婦 商
문전냉락안마희 노대가작상인부 상
人重利輕別離 前月浮梁買茶去 去來江
인중리경별리 전월부량매다거 거래강
口守空船 遶船明月江水寒 夜深忽夢少
구수공선 요선명월강수한 야심홀몽소
年事 夢啼粧淚紅闌干 我聞琵琶已歎息
년사 몽제장루홍란간 아문비파이탄식

粧成每被秋娘妒 五陵年少爭纏頭 一曲
장성매피추낭투 오릉연소쟁전두 일곡
紅綃不知數 鈿頭銀篦擊節碎 血色羅裙
홍초부지수 전두은비격절쇄 혈색나군
翻酒汚 今年歡笑復明年 秋月春風等
번주오 금년환소부명년 추월춘풍등
閒度 弟走從軍阿姨死 暮去朝來顔色故
한도 제주종군아이사 모거조래안색고

其間旦暮聞何物 杜鵑啼血猿哀鳴 春江
기간단모문하물 두견제혈원애명 춘강
花朝秋月夜 往往取酒還獨傾 豈無山歌
화조추월야 왕왕취주환독경 기무산가
與村笛 嘔啞嘲哳難爲聽 今夜聞君琵
여촌적 구아조찰난위청 금야문군비
琶語 如聽仙樂耳暫明 莫辭更坐彈一曲
파어 여청신악이잠명 막사갱좌탄일곡

爲君翻作琵琶行 感我此言良久立 却
위군번작비파행 감아차언양구립 각
坐促絃絃轉急 凄凄不似向前聲 滿座聞
좌촉현현전급 처처불사향전성 만좌문
之皆掩泣 就中泣下誰最多 江州司馬
지개엄읍 취중읍하수최다 강주사마
靑衫濕　白居易 琵琶行 癸巳春 柏山 吳東燮
청삼습　백거이 비파행 계사춘 백산 오동섭

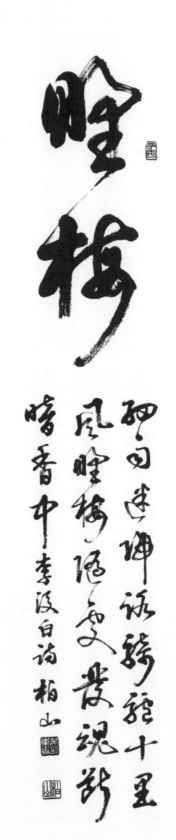

野梅 • 30×110cm

細雨迷歸路
騎驢十里風
野梅隨處發
魂斷暗香中

보슬비 속에 돌아 갈 길 아득한데
노새등 십리 길에 바람마저 불어오네
발길 닿는데 마다 들매화 만발한데
그윽한 매화 향기 내 마음을 설레게 하네
〈李後白詩〉

中庸首章句

중용수장구 | 中庸 중용

　　〈中庸〉은 다른 四書(대학, 논어, 맹자)에서 기술된 내용을 좀 더 고차원적으로 집약한 글이다. 子程子는 편벽되지 않음을 中이라 하고 변치 않음을 庸이라 이르니 中은 천하의 正道요 庸은 천하의 定理라고 하였다. 형이상학적인 마음 즉 어느 한 쪽으로도 이끌리지 않고 치우치지도 않는 至公無私한 중심을 어떻게 庸으로 계승 발전시키며 지속적으로 이끌어 나아가는 방법을 제시하는 글이다. 중용의 首章은 中과 和의 나아감이 어떤 힘을 가지고 있으며 어떤 위치에 있는가를 말하고 있다. 중용사상의 핵심이 誠이고 사람이 誠之하여 誠으로 나아가서 天地位에 나아갈 수 있게끔 노력하는 것이며 하늘과 땅이 雨順風調하여 中和가 되어 만물을 길러낼 수 있는 힘이 형성되는 것만이 아니다.

　　「中庸首章」은 글의 첫머리에 道의 본원이 하늘에서 나와 바꿀 수 없음을 밝히고 아울러 그 실체가 자신에게 갖추어져 가히 떠날 수 없음을 밝히고 있다. 다음에는 그것을 기르고 살피는 요령을 말하고 끝으로 聖神의 공로와 조화의 지극함을 밝히는 章이다. 그 다음의 열 章은 子思께서 孔夫子의 말씀을 인용하여 首章의 뜻을 마친 것이다. 본 작품에는 首章과 함께 수장의 해설을 같이 구성하였다.

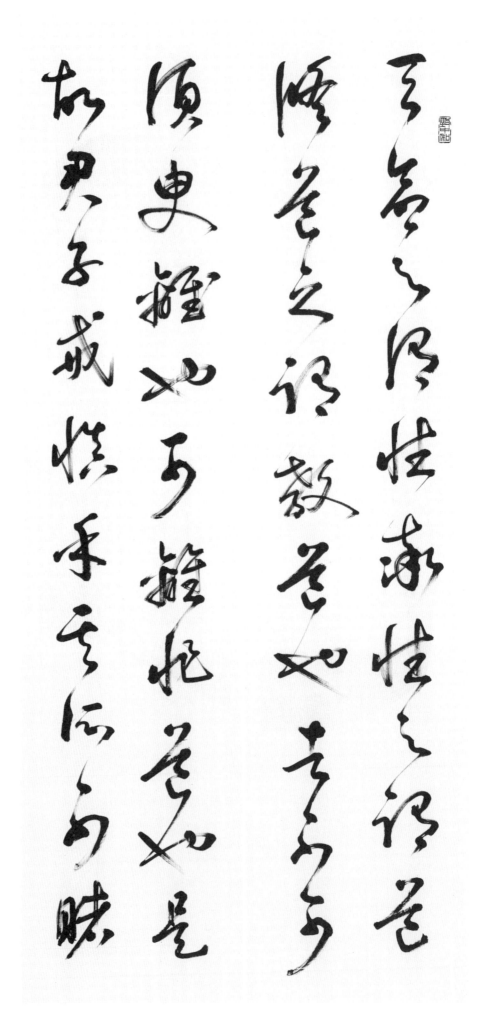

1

天命之謂性 率性之謂道
천 명 지 위 성 솔 성 지 위 도

修道之謂教 道也者 不可
수 도 지 위 교 도 야 자 불 가

하늘이 命하신 것을 性이라 이르고 性을 따르는 것을 道라 이르며 道를 品節해 놓음을 教라 이른다. 道라는 것은

2

須臾離也 可離 非道也 是
수 유 리 야 가 리 비 도 야 시

故 君子 戒愼乎其所不睹
고 군 자 계 신 호 기 소 불 도

잠시라도 떠날 수 없는 것이니 떠날 수 있다면 道가 아니다. 그러므로 君子는 그 보이지 않는 바에도 戒愼하며

132

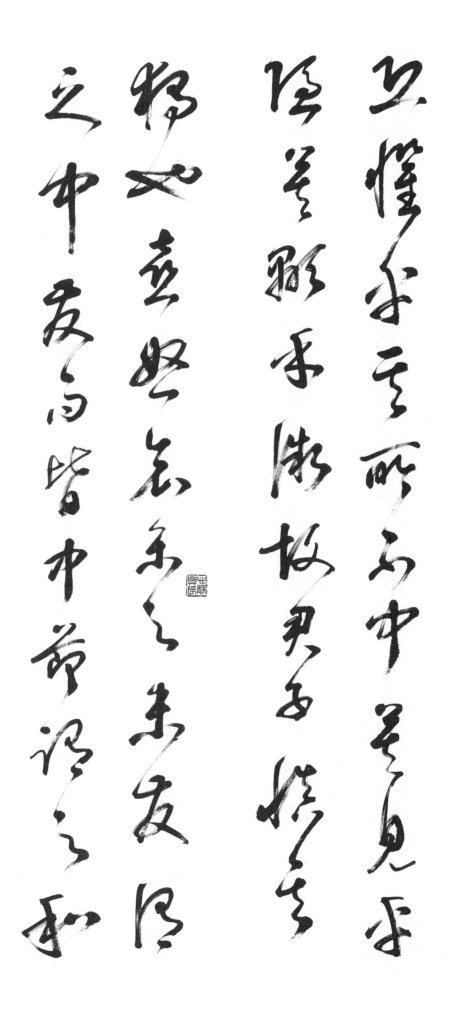

3

恐懼乎其所不聞 莫見乎
공구호기소불문 막현호

隱 莫顯乎微 故 君子 愼其
은 막현호미 고 군자 신기

4

獨也 喜怒哀樂之未發 謂
독야 희노애락지미발 위

之中 發而皆中節 謂之和
지중 발이개중절 위지화

그 듣지 않는 바에도 恐懼하는 것이다. 隱보다 드러남이 없으며 微보다 나타남이 없다. 그러므로 君子는 홀로임을 삼가는 것이다.

기뻐하고 성내고 슬퍼하고 즐거워하는 情이 發하지 않는 것을 中이라 이르고 發하여 節度에 맞는 것을 和라 이른다.

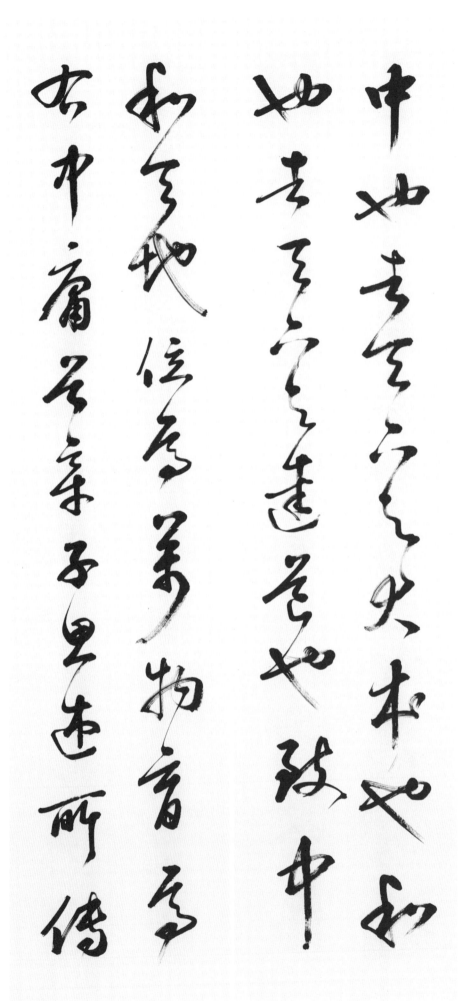

5

中也者 天下之大本也 和
중야자 천하지대본야 화

也者 天下之達道也 致中
야자 천하지달도야 치중

中이라는 것은 천하의 큰 근본이요 和라는 것은 천하의 공통된 道이다. 中과 和를 지극히 하면

6

和 天地位焉 萬物育焉
화 천지위언 만물육언

右中庸首章 子思述所傳
우중용수장 자사술소전

天地가 제자리를 편안히 하고 萬物이 잘 생육될 것이다.

앞의 중용 首章은 子思께서 傳授한 바의 뜻을

7
之意以立言 首明道之本
지의이립언　수명도지본
原出於天而不可易 其實
원출어천이불가이　기실

8
體備於己而不可離 次言
체비어기이불가리　차언
存養省察之要 終言聖
존양성찰지요　종언성

기술하여 글을 지어 맨 먼저 道의 本原이 하늘에서 나와 바뀔 수 없음과

그 實體가 자기 몸에 갖추어져 떠날 수 없음을 밝히었다. 그 다음 存養, 省察의 요점을 말하였고 맨끝에

135

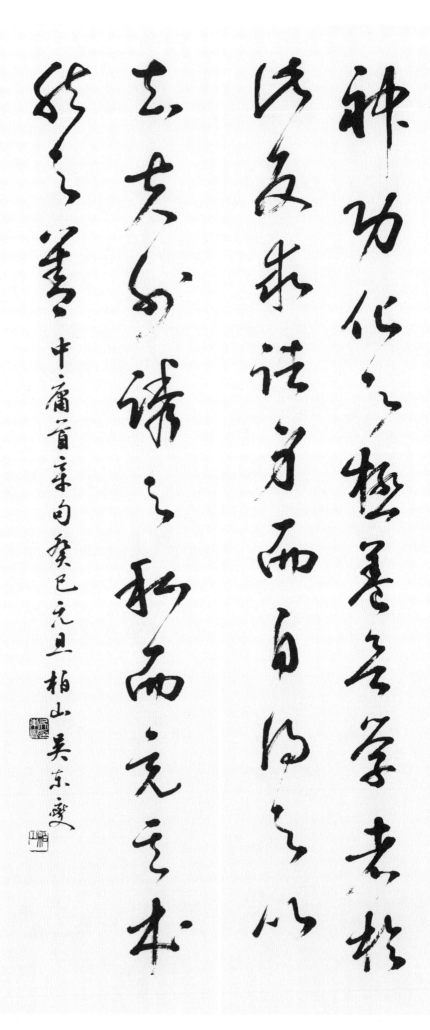

聖神의 功勞와 調和가 지극함을 말하였다. 배우는 者들이 이에 대하여 자기 몸을 돌이켜 찾아서 스스로 터득하여

外誘의 사사로움을 버리고 本然의 善을 충만하게 하고자 한 것이다.

中庸首章句 癸巳元旦 柏山 吳東燮

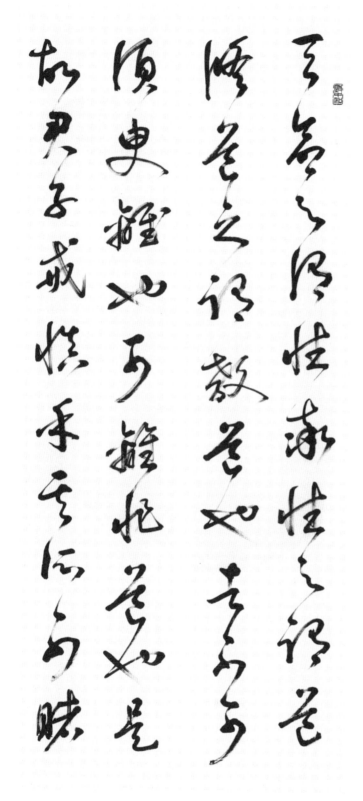

35×135cm×10

天命之謂性 率性之謂道 修道之謂教 道也者 不可
須臾離也 可離 非道也 是故 君子 戒愼乎其所不睹

천명지위성 솔성지위도 수도지위교 도야자 불가
수유리야 가리 비도야 시고 군자 계신호기소불도

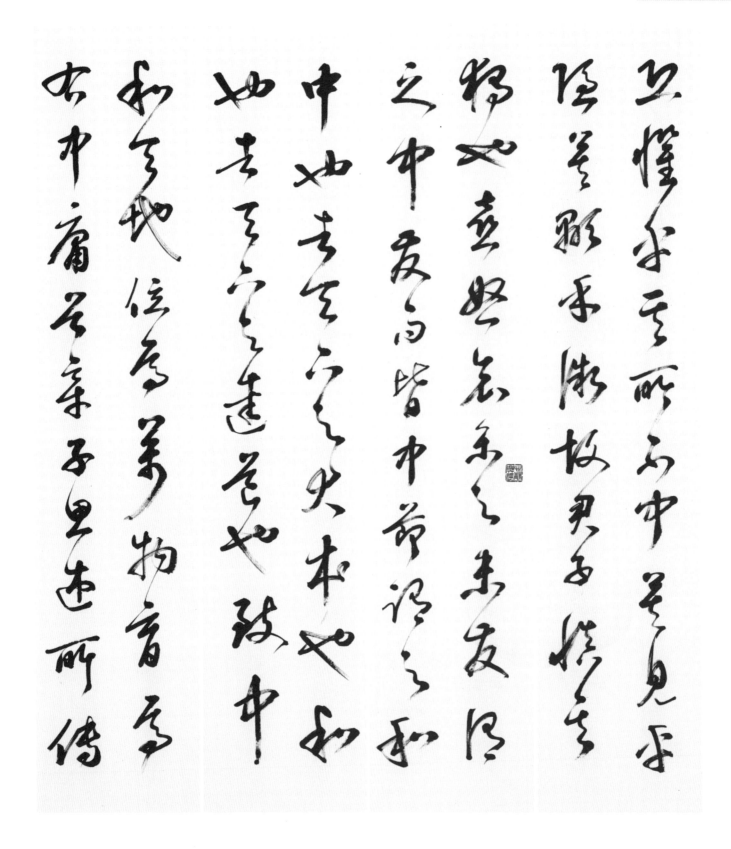

恐懼乎其所不聞 莫見乎隱 莫顯乎微 故君子 愼其
獨也 喜怒哀樂之未發 謂之中 發而皆中節 謂之和
中也者 天下之大本也 和也者 天下之達道也 致中
和 天地位焉 萬物育焉 右中庸首章 子思述所傳

공구호기소불문 막현호은 막현호미 고군자 신기
독야 희노애락지미발 위지중 발이개중절 위지화
중야자 천하지대본야 화야자 천하지달도야 치중
화 천지위언 만물육언 우중용수장 자사술소전

[calligraphy work in cursive script]

之意以立言 首明道之本 原出於天而不可易 其實
體備於己而不可離 次言 存養省察之要 終言聖
神功化之極 蓋欲學者於此 反求諸身而自得之 以
去夫外誘之私 而充其本然之善
中庸首章句 癸巳元旦 柏山 吳東燮

지의이립언 수명도지본 원출어천이불가이 기실
체비어기이불가리 차언 존양성찰지요 종언성
신공화지극 개욕학자어차 반구제신이자득지 이
거부외유지사 이충기본연지선
중용수장구 계사원단 백산 오동섭

韜光養德

歲辛卯季秋
栢山吳東燮

韜光養德 · 35×135cm

빛(명예)을 감추고 德을 기른다.
〈菜根譚句〉

140

陶山月夜詠梅

도산월야영매 | 李滉 이 황

퇴계 이황은 평생 매화를 좋아하였다. 세상을 떠나던 날 아침 '매화분에 물을 주라' 하고 오후에 조용히 앉은 채로 운명하였다. 퇴계가 평생 동안 남긴 매화시는 모두 72題, 107首인데 그 중에 62題 91首를 손수 행서체로 써서 별도로 책으로 묶은 것이 〈梅花詩帖〉이다. 이렇게 퇴계가 매화를 사랑하게 된 것은 매화의 순결성과 혹한을 이기고 꽃을 피우는 강인한 인내성, 그리고 산림처사로서의 상징성 때문이었다.

「도산월야영매」는 매화시첩 48번째의 시로서 모두 여섯 수로 구성되어있으며 매화를 酷愛하는 퇴계의 마음이 잘 나타나 있다. 달밤에 미풍으로 온 사방이 매화향기로 가득한데 여울물 소리를 들으며 매화와 벗하는 모습이 잘 묘사되어 있다. 단지 知音이상의 인격을 부여하는데 그치지 않고 '梅兄' 주위를 몇 번이고 소요하면서 매화 곁을 떠나지 못하는 것이다. 평생 매화에 마음을 붙이고서 고산의 임포처럼, 송의 간재 회옹처럼 매화시를 읊으며 천년 후를 그리워 한다.

이황(1501-1570)은 조선중기 문신 학자로서 본관은 眞寶, 자는 景浩, 호는 退溪, 退陶, 陶叟이며 예안현 온계리(안동군 도산면 온혜리)에서 좌찬성 埴의 7남 1녀 중 막내로 태어났다. 생후 7개월만에 外艱喪을 당하고 후실 생모 박씨의 엄격한 훈도로 총명한 자질을 함양하였다. 1548년 풍기군수로 부임하여 백운동서원을 사액과 국가지원을 요청하여 「紹修書院」으로 사액을 받았으며 많은 학문의 성과를 이룩하여 宋의 성리학을 조선의 퇴계학으로 성립하는 학문의 대업적을 달성하였다.

1

獨倚山窓夜色寒　梅梢月上
독 의 산 창 야 색 한　매 초 월 상

正團團　不須更喚微風至　自
정 단 단　불 수 갱 환 미 풍 지　자

홀로 기댄 山窓에는 밤기운 차가운데 매화가지에 걸친 달은 이다지도 둥글소냐. 청하지도 않
앉는데 미풍이 불어와서

2

有淸香滿院間　山夜寥寥萬
유 청 향 만 원 간　산 야 요 요 만

境空　白梅凉月伴仙翁　箇中
경 공　백 매 량 월 반 선 옹　개 중

저절로 마당에 맑은 향기 가득하네. 산중의 고요한 밤 온 세상이 텅 비었는데 흰 매화 밝은
달이 나와 함께 벗을 하네.

3

唯有前灘響 揚似爲商抑似
유 유 전 탄 향　양 사 위 상 억 사
宮 步屧中庭月趁人 梅邊行
궁　보 섭 중 정 월 진 인　매 변 행

그 가운데 오직 앞 여울소리만 높은 음 낮은 음을 연주하는 듯하네.
마당을 거니는데 달이 사람 쫓아오고

4

遠幾回巡 夜深坐久渾忘起
원 기 회 순　야 심 좌 구 혼 망 기
香滿衣巾影滿身 晚發梅兄
향 만 의 건 영 만 신　만 발 매 형

매화 곁을 서성이며 몇 번이나 돌았던고. 밤 깊도록 오래 앉아 일어날 줄 모르는데 衣巾에는
향기 가득 몸에는 꽃 그림자 가득하네.

5

更識眞 故應知我懶寒辰 可
갱 식 진 고응지아겁한신 가
憐此夜宜蘇病 能作終宵對
련차야의소병 능 작 종 소 대

늦게 핀 梅兄이 더욱 참됨을 아니 응당 내가 추위를 겁내는 줄 알거야. 가련쿠나 이 밤에 병이 낫는다면

6

月人 往歲行歸喜裏香 去年
월인 왕세행귀희읍향 거 년
病起又尋芳 如今忍把西湖
병기 우 심 방 여 금 인 파 서 호

이 밤이 다 새도록 달을 마주하려런만. 몇 해 전 돌아와서 매화 향기 즐겨하였고 지난해 병에서 일어나 매화를 또 찾았네.

144

勝 博取東華軟土忙 老艮歸
승 박 취 동 화 연 토 망 노 간 귀

來感晦翁 託梅三復歎羞同
래 감 회 옹 탁 매 삼 부 탄 수 동

지금 차마 임포처럼 서호의 승경을 즐기고 세속의 분망한 일 널리 찾겠는가. 노간이 돌아와 회옹을 감동케하니 매화시에 세 번 거듭 감탄했네.

一杯勸汝今何得 千載相思
일 배 권 여 금 하 득 천 재 상 사

涙點胸
루 점 흉

그대에게 술 한잔 권할 수도 없고 천년 후 일 생각하니 눈물이 가슴을 적시네.

退溪詩 陶山月夜詠梅 壬辰春 柏山 吳東燮

145

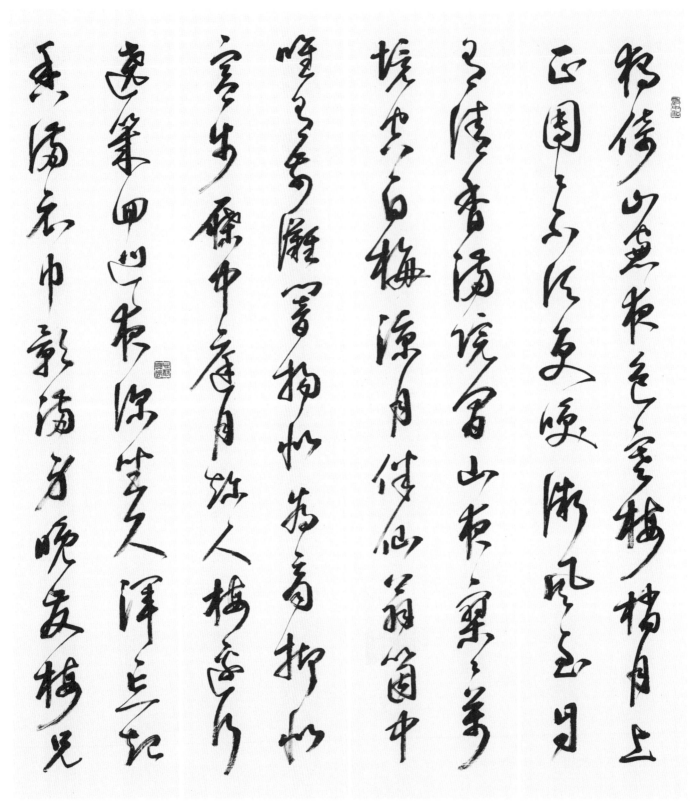

35×135cm×8

獨倚山窓夜色寒 梅梢月上正團團 不須更喚微風至 自
有淸香滿院間 山夜寥寥萬境空 白梅凉月伴仙翁 箇中
唯有前灘響 揚似爲商抑似宮 步屧中庭月趁人 梅邊行
遶幾回巡 夜深坐久渾忘起 香滿衣巾影滿身 晚發梅兄

독의산창야색한 매초월상정단단 불수갱환미풍지 자
유청향만원간 산야요요만경공 백매량월반선옹 개중
유유전탄향 양사위상억사궁 보섭중정월진인 매변행
요기회순 야심좌구혼망기 향만의건영만신 만발매형

陶山月夜詠梅

更識眞 故應知我怕寒辰 可憐此夜宜蘇病 能作終宵對
月人 往歲行餘喜裏香 去年病起又尋芳 如今忍把西湖
勝 博取東華軟土忙 老艮歸來感晦翁 託梅三復歎羞同
一杯勸汝今何得 千載相思淚點胸

退溪詩 陶山月夜詠梅 壬辰春 柏山 吳東燮

갱식진 고응지아겁한신 가련차야의소병 능작종소대
월인 왕세행귀희읍향 거년병기우심방 여금인파서호
승 박취동화연토망 노간귀래감회옹 탁매삼부탄수동
일배권여금하득 천재상사루점흉

퇴계시 도산월야영매 임진춘 백산 오동섭

陶山月夜詠梅 · 30×135cm

獨倚山窓夜色寒
梅梢月上正團團
不須更喚微風至
自有淸香滿院間

山夜寥寥萬境空
白梅凉月伴仙翁
箇中唯有前灘響
揚似爲商抑似宮

홀로 산창에 기대서니 밤기운 차가운데
매화가지 위로 둥근 달이 떠오르네
청하지도 않았는데 미풍이 불어와서
맑은 향기 저절로 온 뜰에 가득하네

산속 밤은 적적하고 온 세상이 텅 비었는데
흰 매화와 서늘한 달빛만이 나와 함께 벗을 하네
그 중에 다만 앞 여울 소리만 들리는데
높을 때는 상음 같고 낮을 때는 궁음 같네
〈退溪先生詩〉

楓嶽贈小菴老僧韻并序

풍악증소암노승운병서 | 李栗谷 이율곡

이 글은 李珥가 열아홉 나이에 금강산에서 불교에 정진하고 있는 동안 불교의 교리와 유학의 교리 사이에 본질적 차이를 자각한 무렵에 지은 것으로서 詩와 그 배경이 되는 일화를 기록한 내용이다.

李珥는 금강산 유람 중 한 암자에서 노승을 만나 불교와 유학의 진리에 대하여 대화를 나누게 된다. 불교의 핵심 교의는 유학의 범위를 벗어나지 않으므로 굳이 유학을 버리고 불교를 추구할 이유가 없지 않느냐는 李珥의 비판에 대응하여 노승은 유가는 번쇄한 세속의 예의 규범을 따르므로 '心卽是佛'이라는 頓悟의 경지를 알지 못한다고 대답한다. 이에 맹자의 성선설을 들어 유학은 현실을 떠나지 않으므로 實理가 있다고 李珥는 반론한다. 또 노승과 李珥는 불교와 유학의 언어표현에 대하여 깊은 논쟁을 벌인다. 언어문자가 방편적으로 사용되는 것은 유교나 불교든 마찬가지이지만 초탈과 집착의 차이를 李珥는 주장한다. 노승과의 이러한 담론에서 李珥는 불교의 진리를 추구하던 정신적 방황을 버리고 유학이야말로 자기가 가야할 진리의 길이라고 확신하는 글이다.

栗谷 李珥(1536-1584)는 조선 중기의 학자 정치가이며 호는 栗谷, 石潭, 愚齋이다. 아버지는 증좌찬성 元秀이고 어머니는 師任堂申씨이며 8세 때 파주 율곡리의 화석정에 올라 시를 지었다. 어려서 어머니에게 학문을 익혀서 13세에 진사합격, 16세 어머니 사별, 19세 成渾과 도의교분을 맺고 금강산 입산수도하다가 다음해 20세에 하산하여 다시 유학에 전심하였다. 47세에 이조판서가 되고 어명으로「人心道心說」을 지었다. 48세에「時務六條」를 계진하고 십만양병을 주장하였으며 49세에 서울 대사동에서 서거하였다. 파주 자운서원, 강릉 송담서원 등 20여 서원에 배향되고 시호는 文成이다.

女之遊楓嶽也 一日獨步深洞中 數里許 得一小菴 有老僧被袈裟正坐 見我不起 亦無一語 周視菴中 了無他物 廚不炊爨

여지유풍악야 일일독보심동중 수리허 득일소암 유노승피가사정좌 견아불기 역무일어 주시암중 료무타물 주불취찬

내가 楓嶽山(금강산)으로 구경을 갔을 때 하루는 혼자 깊은 산골로 몇 里를 들어가니 조그마한 암자가 하나 나왔다. 늙은 중이 袈裟를 입고 반듯이 앉아 나를 쳐다보고 일어나지도 않고 말도 한 마디 하지 않았다. 암자 주변을 두루 살펴보니 다른 물건이라고는 아무 것도 없고 부엌에는 밥을 지은 지가

亦有日矣 余問曰 在此何爲 僧笑而不答 又問 食何物以療飢 僧指松曰 此我糧也 余欲試其辯 問曰 孔子釋迦孰爲聖人 僧

역유일의 여문왈 재차하위 승소이부답 우문 식하물이요기 승지송왈 차아량야 여욕시기변 문왈 공자석가숙위성인 승

벌써 여러 날이 된 듯하였다. 내가 묻기를 「여기서 무엇을 하십니까?」라고 하니 중은 웃기만 하고 대답을 하지 않았다. 또 묻기를 「무엇을 끼니로 잡수십니까?」 하니 중은 소나무를 가리키면서 「저것이 제 양식입니다.」라고 하였다. 내가 그의 말솜씨를 시험하고자 물기를 「孔子와 釋迦는 누가 더 성인입니까?」 라고 하니 중은

曰 措大莫瞞老僧 余曰 浮屠是夷狄之敎 不可施於中國 僧曰 舜東夷之人也 文王 西夷之人 此亦夷狄也 余曰 佛家妙處不

왈 조대 막 만 노 승 여 왈 부도 시 이적 지 교 불 가 시 어 중국 승 왈 순 동이 지 인 야 문 왕 서이지인 야 여 왈 불가 묘 저 불

出吾儒 何必棄儒求釋乎 僧曰 儒家亦有 卽心卽佛之語乎 余曰 孟子道性善 言必 稱堯舜 何異於卽心卽佛 但吾儒見得實

출 오 유 하 필 기 유 구 석 호 승 왈 유 가 역 유 즉 심 즉 불 지 어 호 여 왈 맹 자 도 성 선 언 필 칭 요 순 하 이 어 즉 심 즉 불 단 오 유 견 득 실

「그대는 늙은 중을 기만하지 마십시오.」라고 말했다. 내가 「浮屠(불교)는 오랑캐의 가르침이기 때문에 중국에서는 펼 수 없었습니다. 내가 다시 말하기를 「佛家의 오묘한 곳이

「舜임금은 東夷 사람이며 문왕은 西夷 사람이었는데 그렇다면 그 분들 역시 오랑캐입니까?」라고 하였다.

우리 儒家 보다 나은 곳이 없는데 하필 儒家를 버리고 부처를 찾으려 하십니까?」하니 중이 말하기를 「儒家에도 「마음이 곧 부처다.」라는 말이 있지 않습니까?」라고 하였다. 내가 말하기를 「孟

子가 性善을 들어 말할 때마다 반드시 堯임금과 舜임금을 예로 들어 말하였는데 「마음이 부처다.」라는 말과 무엇이 다르겠습니까? 다만 우리 儒家에서 본 것이 더 착실할 뿐입니다.」라고 하였다.

5

僧不肯良久 乃曰 非色非空 何等語也 余曰 此 亦前境也 僧哂之 余乃曰 鳶飛戾天 魚躍于淵 此卽色耶空耶 僧曰 非色非空 是眞如體也

승불긍량구 내왈 비색비공 하등어야 여왈 차 역전경야 승신지 여내왈 연비려천 어약우연 차즉색야공야 승왈 비색비공 시진여체야

중은 이 말을 인정하지 않고 "공도 아니요 색도 아니라는 말은 무엇을 뜻하는 말입니까?"라고 물었다. 내가 또 묻기를 "솔개가 하늘을 나르고 고기가 연못에 뛰어 노는 것이 색입니까 공입니까?"라고 물으니 "색도 아니고 공도 아닌 것이 眞如의 본체인데

6

豈此詩之足比 余笑曰 旣有言說 便是境界 何謂體也 若然則 儒家妙處不可言傳 而佛 氏之道 不在文字外也 僧愕然執我手 曰子

기차시지족비 여소왈 기유언설 변시경계 하위체야 약연즉 유가묘처불가언전 이불 씨지도 부재문자외야 승악연집아수 왈자

어찌 이따위 詩를 가지고 비유하십니까?" 라고 하였다. 내가 웃으며 말하기를 "벌써 말이 있으면 그것이 경계가 되는 것인데 어찌 본체라 할 수 있습니까? 만약 그렇다면 儒家의 오묘한 곳은 말로 전할 수 없는 것이요 부처님의 道는 글자 밖에 있는 것이 아닙니까?" 라고 하였다. 이에 중은 깜짝 놀라며 나의 손을 잡고는

非俗儒也 爲我賦詩 以釋鳶魚之句 余乃書 一絶 僧覽後收入袖中 轉身向壁 余亦出洞 悅然不知其何如人也 後三日再往則 小菴

「당신은 시속의 선비가 아니군요. 나에게 詩를 한 수 지어주시되 솔개가 날고 고기가 뛰는 문구의 의미를 해석하여 주십시오.」라고 말하였다. 나는 곧바로 絶句 한 首 지어주었는데 중은 그 詩를 읽어보고는 소매 속에 넣고서 벽을 향해 돌아앉았다. 나 역시 그 골짜기에서 나왔는데 얼떨결에 그가 누구인지 알아보지 못하고 말았다. 그 뒤 사흘 만에 다시 그 곳으로 가보니 작은 암자는

依舊僧已去矣 詩則 魚躍鳶飛上下同 這般 非色亦非空 等閒一笑看身世 獨立斜陽萬木中

그대로 있는데 중은 벌써 어디론가 가고 없었다. 詩에 이르기를 고기 뛰고 솔개 날아 위아래가 한 가지인데 이것은 色도 아니고 空도 아니로세. 공연히 내 신세 바라보고 빙긋 웃으며 지는 해 우거진 숲속에서 나 홀로 섰어라.

李栗谷 楓嶽贈小菴老僧韻幷序 癸巳春 柏山

余之遊楓嶽也 一日獨步深洞中 數里許 得一小菴 有老僧被袈裟正坐 見我不起 亦無一語 周視菴中 了無他物 廚不炊爨
여지유풍악야 일일독보심동중 수리허 득일소암 유노승피가사정좌 견아불기 역무일어 주시암중 료무타물 주불취찬

亦有日矣 余問曰 在此何爲 僧笑而不答 又問 食何物以療飢 僧指松曰 此我糧也 余欲試其辯 問曰 孔子釋迦孰爲聖人 僧
역유일의 여문왈 재차하위 승소이부답 우문 식하물이요기 승지송왈 차아량야 여욕시기변 문왈 공자석가숙위성인 승

曰 擧大莫瞞老僧 余曰 浮屠是夷狄之敎 不可施於中國 僧曰 舜東夷之人也 文王西夷之人 此亦夷狄也 余曰 佛家妙處不
왈 조대막만노승 여왈 부도시이적지교 불가시어중국 승왈 순동이지인야 문왕서이지인 차역이적야 여왈 불가묘처불

出吾儒 何必棄儒求釋乎 僧曰 儒家亦有 卽心卽佛之語乎 余曰 孟子道性善 言必稱堯舜 何異於卽心卽佛 但吾儒見得實
출오유 하필기유구석호 승왈 유가역유 즉심즉불지어호 여왈 맹자도성선 언필칭요순 하이어즉심즉불 단오유견득실

35×135cm×8

僧不肯良久 乃曰 非色非空 何等語也 余曰 此 亦前境也 僧元之 余乃曰 鳶飛戾天 魚躍于淵 此卽色耶空耶 僧曰 非色非空 是眞如體也
승불긍량구 내왈 비색비공 하등어야 여왈 차 역전경야 승신지 여내왈 연비려천 어약우연 차즉색야공야 승왈 비색비공 시진여체야

豈此詩之足比 余笑曰 旣有言說 便是境界 何謂體也 若然則 儒家妙處不可言傳 而佛氏之道 不在文字外也 僧愕然執我手 曰子
기차시지족비 여소왈 기유언설 변시경계 하위체야 약연즉 유가묘처불가언전 이불씨지도 부재문자외야 승악연집아수 왈자

非俗儒也 爲我賦詩 以釋鳶魚之句 余乃書 一絕 僧覽後收入袖中 轉身向壁 余亦出洞 然不知其何如人也 後三日再往則 小菴
비속유야 위아부시 이석연어지구 여내서 일절 승람후수입수중 전신향벽 여역출동 황연부지기하여인야 후삼일재왕즉 소암

依舊僧已去矣 詩則 魚躍鳶飛上下同 這般非色亦非空 等閒一笑看身世 獨立斜陽萬木中　李栗谷 楓嶽贈小菴老僧韻并序 癸巳春 柏山
의구승이거의 시즉 어약연비상하동 저반비색역비공 등한일소간신세 독립사양만목중　이율곡 풍악증소암노승운병서 계사춘 백산

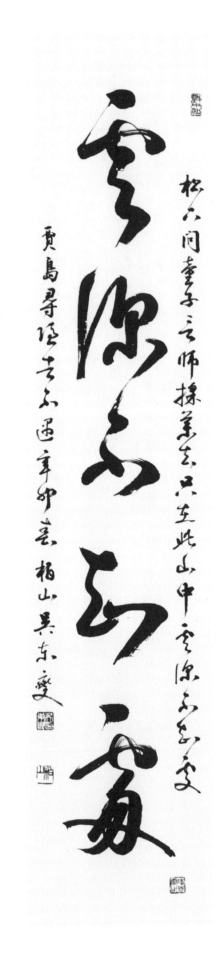

雲深不知處 · 35×150cm

松下問童子 言師採藥去
只在此山中 雲心不知處

소나무 아래에서 동자에게 물었더니
스승은 약초 캐러 나갔다고 말하네
지금 이 산중에 있기는 하지만
구름이 깊어 있는 곳을 알 수가 없다네
〈賈島 尋隱者不遇〉

馬太 山上寶訓

마태 산상보훈 | 馬太福音 第 5 章 1-12 節 성 경

「山上寶訓」은 산상에서 시행한 예수의 설교를 말하며 「山上說敎」,「山上垂訓」이라고도 하며 마태복음 5-7장에 수록되어 있다. 예수가 이러한 설교를 한 까닭은 하나님의 백성들이 세상 사람들의 삶의 태도나 방법을 벗어나서 하나님의 법을 따라서 살도록 하려는 것이었다. 예수의 선교활동 초기에 갈릴레아의 작은 산 위에서 제자와 군중에게 행한 설교로서 〈성서〉중의 〈성서〉로 일컬어지며 「주기도」 역시 이「산상수훈」에서 연유되었다. 이 수훈에는 심령이 가난한 자, 애통하는 자, 온유한 자, 의에 주리는 자, 긍휼히 여기는 자, 마음이 청결한 자, 화평케 하는 자, 의를 위하여 핍박받는 자 등 八福을 받는 사람이 열거되어 있다. 신앙생활의 근본원리를 간단명료하게 총괄적으로 말하고 있으며 이 수훈을 통하여 예수는 사회적 의무, 자선활동, 기도, 금식, 이웃사랑 등에 관하여 가르치고 있다. 예수가 말하는 천국은 현세의 그리스도인들이 누리는 모든 특권과 내세의 영원한 축복이 존재하는 이상세계인 것이다. 「산상수훈」의 여덟 축복이 모두 현재 시제로 서술되어 있는 것은 지금 그 팔복을 얻을 수 있고 지금 천국의 세계로 들어갈 수 있는 현재의 실체라는 것을 암시하고 있는 것이다. 여기 인용된 한문 「산상수훈」은 1818년 上海聖書公會 本을 근거로 하여 작품하였다.

馬太山上寶訓 耶蘇見衆 登山而坐 門徒既集 啓口 教之曰 虛心者福矣 以天國 乃其國也 哀慟者福矣 以

1

馬太山上寶訓 耶蘇見衆
마태산상보훈 야소견중

登山而坐 門徒既集 啓口
등산이좌 문도기집 계구

2

教之曰 虛心者福矣 以天
교지왈 허심자복의 이천

國乃其國也 哀慟者福矣 以
국내기국야 애통자복의 이

마태 산상보훈 예수님은 많은 사람들이 모여드는 것을 보시고 산에 올라가 앉으셨다. 그러자 제자들이 그 분에게 나아왔다.

그래서 예수님은 그들에게 이렇게 가르치셨다. 마음이 가난한 사람들은 행복하다. 하늘나라가 그들의 것이다. 슬퍼하는 사람들은 행복하다.

158

3

其將受慰也 溫柔者福矣
기 장 수 위 야 온 유 자 복 의

以其將得土也 饑渴慕義者
이 기 장 득 토 야 기 갈 모 의 자

4

福矣 以其將得飽也 矜恤
복 의 이 기 장 득 포 야 긍 휼

者福矣 以其將見矜恤也
자 복 의 이 기 장 현 긍 휼 야

그들은 위로를 받을 것이다. 유순한 사람들은 행복하다. 그들은 땅을 물려 받을 것이다.

義를 위해 굶주리고 목마른 사람들은 행복하다.

그들은 원하는 것을 다 얻을 것이다. 남을 불쌍히 여기는 사람들은 행복하다. 하나님도 그들을 불쌍히 여기실 것이다.

159

清心者福矣 以其將見上帝也 和平者福矣 以其將稱為上帝子也 為義而見窘逐者福矣 以天國乃其國也 為

6		5	

6

爲上帝子也 爲義而見窘逐
위상제자야 위의이견군축

者福義 以天國乃其國也 爲
자복의 이천국내기국야 위

5

清心者福矣 以其將見上帝
청심자복의 이기장견상제

也 和平者福矣 以其將稱
야 화평자복의 이기장칭

마음이 깨끗한 사람들은 행복하다. 그들은 하나님을 만나게 될 것이다. 화평을 이루는 사람들은 행복하다.

그들은 하나님의 아들이라 불릴 것이다. 義를 위해 핍박을 받는 사람들은 행복하다. 하늘 나라가 그들의 것이다.

160

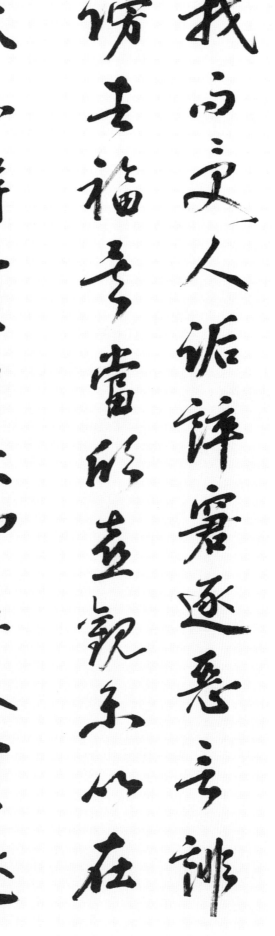

7

我而受人 詬誶 窘逐 惡言 誹
아 이 수 인　후 수　군 축　악 언　비

謗者福矣　當欣喜歡樂 以在
방 자 복 의　당 흔 희 환 락 이 재

나 때문에 사람들이 너희를 욕하고 핍박하고 거짓으로 온갖 악담을 할 때에 너희는 행복하다.

8

先知自昔然矣
선 지 자 석 연 의

天爾得賞者大也　蓋人窘逐
천 이 득 상 자 대 야　개 인 군 축

謗者福矣　當欣喜歡樂 以在
방 자 복 의　당 흔 희 환 락 이 재

先知自昔然矣
선 지 자 석 연 의

기뻐하고 즐거워하여라.

하늘에서 큰상이 기다리고 있으니. 이전의 예언자들도 이런 핍박을 받았느니라.

馬太福音 第五章 一十二節 馬太 山上寶訓 癸巳春 柏山 吳東燮 敬書

161

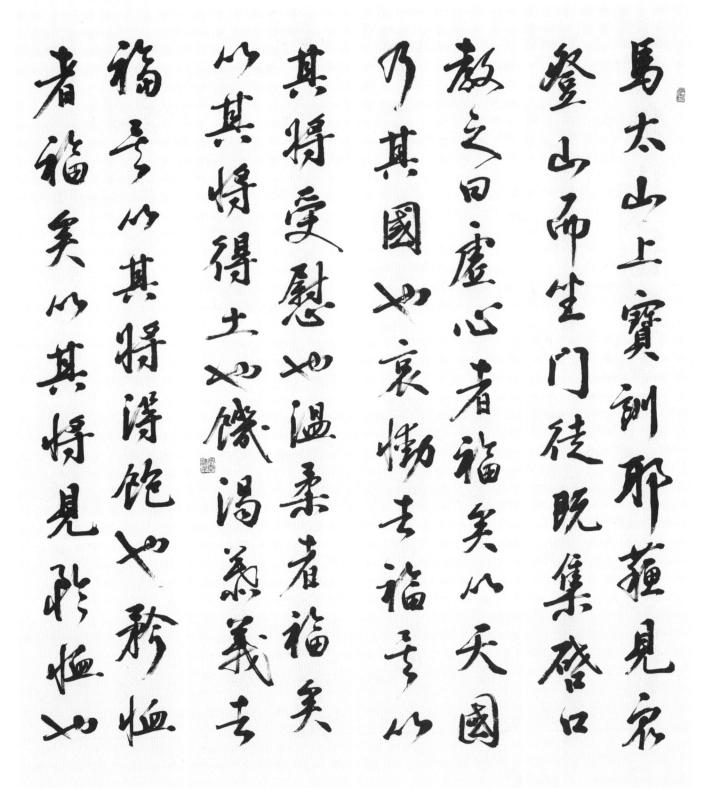

35×135cm×8

馬太山上寶訓 耶穌見衆 登山而坐 門徒旣集 啓口
敎之曰 虛心者福矣 以天國乃其國也 哀慟者福矣 以
其將受慰也 溫柔者福矣 以其將得土也 饑渴慕義者
福矣 以其將得飽也 矜恤者福矣 以其將見矜恤也

마태산상보훈 야소견중 등산이좌 문도기집 계구
교지왈 허심자복의 이천국내기국야 애통자복의 이
기장수위야 온유자복의 이기장득토야 기갈모의자
복의 이기장득포야 긍휼자복의 이기장현긍휼야

清心者福矣 以其將見上帝也 和平者福矣 以其將稱
爲上帝子也 爲義而見窘逐者福義 以天國乃其國也 爲
我而受人詬誶 窘逐 惡言 誹謗者福矣 當欣喜歡樂 以在
天爾得賞者大也 蓋人窘逐 先知自昔然矣
馬太福音 第 5 章 1-12 節 馬太 山上寶訓 癸巳春 柏山 吳東燮 敬書

청심자복의 이기장견상제야 화평자복의 이기장칭
위상제자야 위의이견군축자복의 이천국내기국야 위
아이수인후수 군축 악언 비방자복의 당흔희환락 이재
천이득상자대야 개인군축 선지자석연의
마태 산상보훈 마태복음 제 5 장 1-12 절 계사춘 백산 오동섭 경서

歡躍收成

눈물을 흘리며 씨를 뿌리는 자는 반드시 기쁨으로 거두리로다

詩篇 一二六篇 五節 栢山 吳東燮

歡躍收成 · 40×50cm

환약수성
기쁨으로 거두리라.
〈詩篇 126篇 5節〉

摩訶般若波羅蜜多心經

마하반야바라밀다심경 | 불경

「般若心經」의 번역본에는 번역한 사람에 따라 여러 本이 있으나 唐
玄奘法師(602-664)가 번역한 본이 가장 일반적으로 통용되고 있다.
현장법사는 정관 19년(645년) 인도에서 10여년을 유학한 후 귀국하여
〈大唐三藏聖敎序〉를 지어 佛法을 찬송하였는데 그 말미에 「반야심경」
이 번역 수록되어 현재까지 애송되고 있는 것이다. 600부의 반야경을
268자로 축소하여 불교의 우주 인생관을 명확하게 밝힌 불교 진리서
로서 한국을 비롯한 인도 중국 일본 등 세계적으로 애찬되고 있다.

이 經의 제목 「摩訶般若波羅蜜多心經」에 반야경의 핵심이 다 들어
가 있다. '摩訶'는 크다는 뜻이니 중생의 온갖 경계의 망령된 집착을
풀어주며 '般若'는 지혜이니 중생으로 하여금 경계에 끌리지 않고 마
음을 관조하여 본래 내가 없음을 알게 한다. '波羅'는 청정이니 육감
의 감각을 잘못 알아서 육감의 상대적인 경계에 휘말려 깨끗지 못한
곳에 떨어져 있는데 이러한 경계를 떠나 본래의 청정함을 깨닫게 하
여준다. '蜜多'는 모든 법이라는 뜻으로 이 심경에는 모든 법이 갖추
어 있음을 말하며 '心經'은 大道로서 중생으로 하여금 본래 텅비고 고
요한 분별없는 大道로 돌아가게 하는 것을 의미한다.

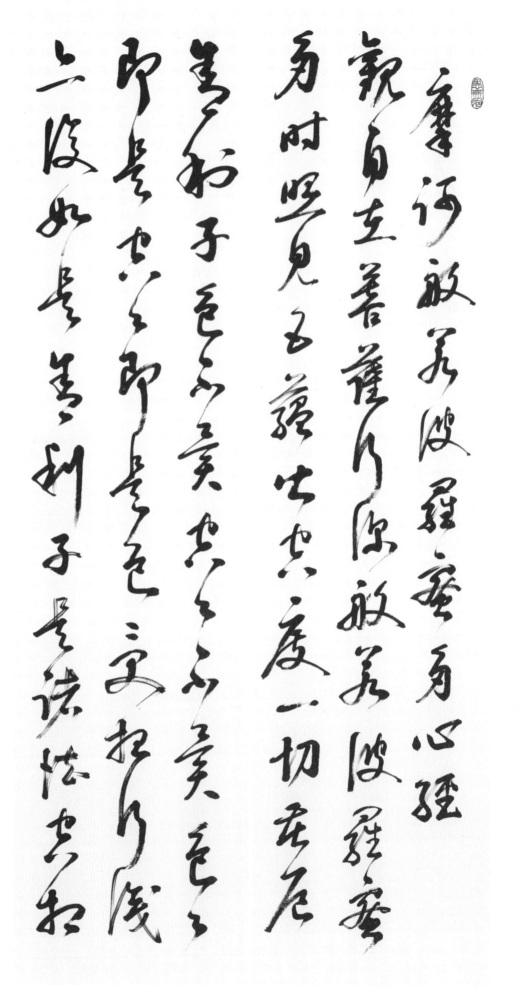

摩訶般若波羅蜜多心經
마하반야바라밀다심경

觀自在菩薩
관자재보살

行深般若波羅蜜多時
행심반야바라밀다시

照見五蘊皆空度一切苦厄
조견오온개공도 일체고액

마하반야바라밀다심경 관자재보살이 깊은 반야바라밀다를 행할 때 오온이 공한 것을 비추어 보고 온갖 고액을 건졌느니라.

舍利子
사리자

色不異空 空不異色
색불이공 공불이색

色卽是空 空卽是色
색즉시공 공즉시색

受想行識 亦復如是
수상행식 역부여시

舍利子
사리자

是諸法空相
시제법공상

사리자여 색이 공과 다르지 않고 공이 색과 다르지 않으며 색이 곧 공이요 공이 곧 색이니 수상행식도 그러하니라. 사리자여 모든 법의 공한 모양은

166

3

不生不滅 不垢不淨 不增不減 是故 空中無色 無受想行識無 眼耳鼻舌身意 無色聲香味
불 생 불 멸 불 구 부 정 부 증 불 감 시 고 공 중 무 색 무 수 상 행 식 무 안 이 비 설 신 의 무 색 성 향 미

나지도 멸하지도 않으며 더럽지도 깨끗하지도 않으며 늘지도 줄지도 않느니라. 그러므로 공 가운데는 색이 없고 수상행식도 없으며 안이비설신의도 없고 색성향미촉법도 없으며

4

觸法 無眼界 乃至 無意識界 無無明 亦無無明盡 乃至 無老死 亦無老死盡 無苦集滅道 無智
촉 법 무 안 계 내 지 무 의 식 계 무 무 명 역 무 무 명 진 내 지 무 노 사 역 무 노 사 진 무 고 집 멸 도 무 지

눈의 경계도 없고 의식의 경계까지도 없으며 무명도 없고 무명이 다함까지도 없으며 늙고 죽음도 없고 늙고 죽음이 다함까지도 없으며 고집멸도도 없으며 지혜도 없고

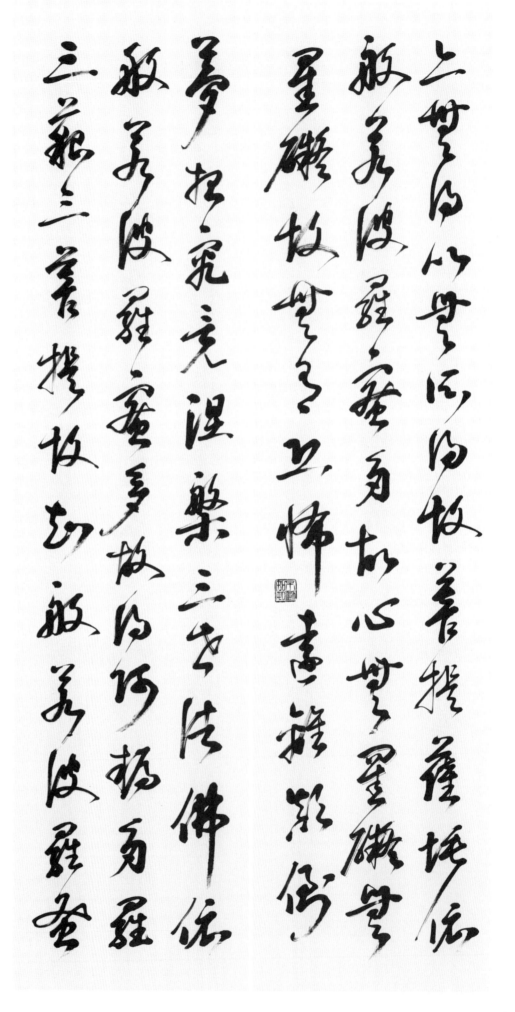

5

亦無得 以無所得故 菩提薩埵依
般若波羅蜜多 故心無罣礙 無罣礙故
無有恐怖遠離顚倒

역무득 이무소득고 보리살타의 반야바라밀다 고심무괘애 무괘애고 무유공포원리전도

지혜의 얻음도 없느니라. 얻을 것이 없는 까닭에 보살은 반야바라밀다를 의지하므로 마음에 걸림이 없고 걸림이 없으므로 두려움이 없어서 뒤바뀐 헛된 생각을 멀리 떠나

6

夢想究竟涅槃三世諸佛 依般若波羅蜜多 故得阿
多羅 三藐三菩提 故知般若波羅蜜

몽상구경열반삼세제불 의반야바라밀다 고득아뇩다라 삼먁삼보리 고지반야바라밀

완전한 열반에 들어가며 삼세의 모든 부처님도 반야바라밀다를 의지하므로 최상의 깨달음을 얻느니라. 그러므로 알라. 반야바라밀다는

168

7

多 是大神呪 是大明呪 是無上呪 是無等等呪 能除一切苦 眞實不虛 故說般若波羅蜜多呪 卽

다 시대신주 시대명주 시무상주 시무등등주 능제일체고 진실불허 고설반야바라밀다주 즉

이제 반야바라밀다 주를 설하노라.
가장 신비하고 밝은 주문이며 위없는 주문이며 무엇과도 견줄 수 없는 주문이니 온갖 괴로움을 없애고 진실하여 허망하지 않느니라.

8

說呪曰 揭諦 揭諦 波羅揭諦 波羅僧揭諦 菩提莎婆訶(三回念誦)

설주왈 아제 아제 바라아제 바라승아제 모지 사바하(삼회염송)

아제 아제 바라아제 바라승아제 모지 사바하.(세번 염송)

佛紀二五五七年 癸巳夏 柏山 吳東燮 謹書合掌

說呪曰 揭諦 揭諦 波羅揭諦 波羅僧揭諦 菩提莎婆訶

佛紀二五五七年 癸巳夏 柏山 吳東燮 謹書合掌

35×135cm×8

摩訶般若波羅蜜多心經　觀自在菩薩　行深般若波羅蜜多時　照見五蘊皆空度一切苦厄
마하반야바라밀다심경 관자재보살 행심반야바라밀다시 조견오온개공도일체고액

舍利子　色不異空　空不異色　色卽是空　空卽是色　受想行識　亦復如是　舍利子　是諸法空相
사리자 색불이공 공불이색 색즉시공 공즉시색 수상행식 역부여시 사리자 시제법공상

不生不滅　不垢不淨　不增不減　是故　空中　無色　無受想行識　無眼耳鼻舌身意　無色聲香味
불생불멸 불구부정 부증불감 시고 공중 무색 무수상행식 무안이비설신의 무색성향미

觸法　無眼界　乃至　無意識界　無無明　亦無無明盡　乃至　無老死　亦無老死盡　無苦集滅道　無智
촉법 무안계 내지 무의식계 무무명 역무무명진 내지 무노사 역무노사진 무고집멸도 무지

亦無得 以無所得故 菩提薩埵 依般若波羅蜜多 故心無罣礙 無罣礙故 無有恐怖 遠離顛倒
역무득 이무소득고 보리살타 의반야바라밀다 고심무괘애 무괘애고 무유공포 원리전도

夢想究竟涅槃 三世諸佛 依般若波羅蜜多 故得阿 多羅 三藐三菩提 故知般若波羅蜜
몽상구경열반 삼세제불 의반야바라밀다 고득아뇩다라 삼먁삼보리 고지반야바라밀

多 是大神呪 是大明呪 是無上呪 是無等等呪 能除一切苦 眞實不虛 故說般若波羅蜜多呪 卽
다 시대신주 시대명주 시무상주 시무등등주 능제일체고 진실불허 고설반야바라밀다주 즉

說呪曰 揭諦 揭諦 波羅揭諦 波羅僧揭諦 菩提莎婆訶(三回念誦)　佛紀二五五七年 癸巳夏 柏山 吳東燮 謹書合掌
설주왈 아제 아제 바라아제 바라승아제 모지사바하(삼회염송)　불기2557년 계사하 백산 오동섭 근서합장

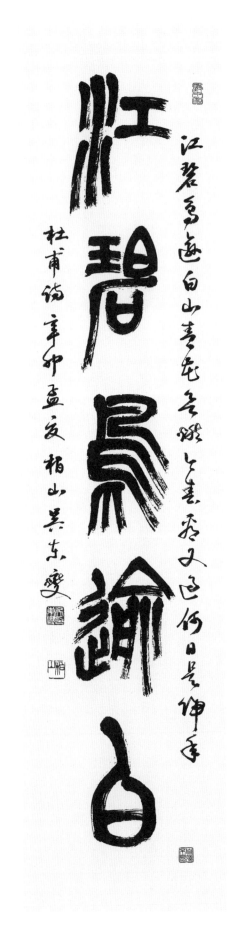

江碧鳥逾白 · 35×150cm

江碧鳥逾白 山青花欲燃
今春看又過 何日是歸年

강물이 푸르러 물새는 더욱 희고
산은 푸르러 꽃이 타는 듯 붉다
금년 봄도 또 그냥 지나가는데
고향에 돌아갈 날 어느 때 인가
〈杜甫 詩〉

草書의 情緒

초서의 정서 | 柏山 吳東燮

　사람은 누구나 좋아하고 싫어하며 슬프고 기쁘고 성내고 두려워하는 등 갖가지 감정의 변화로 인한 情緒를 가지고 있다. 이 정서가 갑자기 환호하고 격노하고 애통하는 등 짧은 순간에 激情의 형태로 표출되는가 하면 근심하고 원망하며 사모하고 염원하는 등 오래 지속되는 心境의 형태로 나타나기도 한다. 이러한 정서가 서예가의 정신세계와 결합하면 性情이 되어 이것이 자신의 작품 속에 구현되는 것이다. 그래서 '書如其人'과 '書爲心畵'라는 말이 서가의 금언으로 간직되고 있다.

　초서는 篆, 隸, 楷, 行의 여러 서체미와 그 특징이 융합되어 있기 때문에 서가의 예술성을 가장 잘 표현할 수 있는 서예미의 精髓인 것이다. 대체로 서체 중에 전, 예, 해서는 서가의 성정이 논리적 사고에 근거한 이성적 성향을 보이며 행, 초서는 정서적 사고에 근거한 감성적 성향을 보인다. 초서에서는 다른 예술 문화활동의 정서적 요소들이 작용하면 더욱 아름다운 서체미를 나타낼 수 있게 된다. 문학의 정서, 음악, 미술의 정서, 스포츠의 역동적 정서, 자연의 정서 등 모두 초서 성정의 바탕이 될 수 있는 요소들이기 때문에 서가는 되도록 많은 문화활동의 경험이 필요한 것이다.

　이러한 예술 문화활동이 예술성을 나타내려면 정서의 강한 대립 요소가 있어야 한다. 문학에서 애증의 대립, 선악의 대립이 강할 때, 미술에서 선과 색채의 대립, 음악에서 음율의 대립, 스포츠에서 체력과 전술의 대비가 강하면 강할수록 더욱 흥미를 느끼고 감동을 가지게 되는 것이다. 서예를 형상 없는 회화이며 악보없는 음악이며 배우없는 무용, 선수 없는 경기, 자재없는 건

축이라고 부르는 것도 정서의 영향이 다르지 않다는 것이다.

서예의 각 서체 중에서도 초서는 이러한 대립요소들이 가장 두드러져 이를 활용하지 않으면 氣韻이 감도는 초서를 얻기는 힘들 것이다. 초서에서 이른바 대소강약(大小强弱), 지류질삽(遲留疾澁), 방원곡직(方圓曲直), 조세경중(粗細輕重), 농담고습(濃淡枯濕), 근골비수(筋骨肥瘦), 소밀장단(疏密長短) 등 대립요소의 변화가 강하면 강할수록 감동적 아름다움을 느끼게 되는 것이다. 추사가 주장한 '書卷氣 文字香'(서권에는 氣韻이 있어야 하고 문장에는 香氣가 있어야 한다.)이라는 말에서 서권의 氣는 서가의 성정에서 발휘되는 대립요소의 변화로부터 발현되는 것이다.

古來로 부터 많은 서가들이 자연물상이나 예술문화에서 정서적 자극을 받아 이를 서작으로 나타낸 사례를 찾아 볼 수 있다. 광초의 대가 張旭은 당대의 저명한 무용가 公孫大娘의 검무를 보고 필법을 터득하였다. 무용가의 기쁨, 비애, 분노, 희망 등의 정서가 담긴 율동으로부터 압축된 긴밀성을 초서 운필에 활용하여 초서필법의 神韻을 터득하게 되었다. 또 장욱은 공주의 가마를 메고 가는 가마꾼들이 길을 다투어가는 모습을 보고 필법의 뜻을 터득하였다고 하였다. 가마꾼들이 보인 치밀하고 엄격하며 민첩하고 신속한 몸동작의 속성을 필법으로 응용한 것이다.

서가는 자연물상에서도 강한 정서를 느낀다. 산수를 좋아하고 거위 기르기를 좋아하였던 王羲之는 거위를 뒤따르며 가다가 거위의 몸이 뒤뚱거리면서 거위의 목이 유연하고 자유자재로 움직이는 것을 보고 자기도 따라 움직이면서 집에 돌아와 자신의 필법을 가다듬게 되었다고 한다.

송대의 雷簡夫는 행서가 자연스럽지 못하였는데 어느 날 낮잠을 자다가 인근의 강물이 넘치는 소리를 듣고 세차게 넘치는 높은 파도의 위협에 쫓기는 긴박한 상황에서 잠을 깨었다. 곧바로 그는 종이를 펴고 방금 느꼈던 파도의 세찬 기세와 율동, 운동감을 필묵으로 나타내고자 붓을 휘둘렀다. 이때부터 그의 서는 크게 발전할 수 있게 되었다.

唐의 전서대가 李陽氷은 하늘과 땅으로부터 둥글고 네모지고 흐르고 치솟는 형세를 본받았고, 벌레와 물고기, 짐승으로부터 굽히고 펴는 생동감을 느꼈으며, 수목으로부터 무성한 생명의 도리를 얻어 이를 필묵으로 구현하였다. 宋의 朱長文은 안진경의 서작을 평하면서 点은 돌이 굴러 떨어지는 것과 같고 갈고리(鉤)는 쇠를 굽혀놓은 것과 같으며 벌(戈)은 활을 쏘는 것과 같다고 하였다.

자연으로부터 얻은 정서가 필획으로 옮겨지는 예는 서보에서도 찾아 볼 수 있다. 필묵에 骨氣가 있으면 무성한 나뭇가지에 서리가 내리고 눈이 덮여 굳건한 정신이 드러남과 같다고 하였다.

서가는 자연계나 일상생활의 현상에서 얻어진 정서를 필획으로 옮기려고 노력하지만 어떤 한계를 벗어나고자 할 때 고의적으로 酒氣의 도움으로 강한 정서를 일으켜 서작을 하기도 한다. 당대 취승으로 불리던 懷素는 술을 목숨보다 더 좋아하여 하루에도 수차례 취하여 글을 썼는데 그의 대표작 〈自敍帖〉에서 자유롭고 호방한 심경을 율동감 넘치는 필획과 자형으로 휘호하였다.

송대 일만 수의 시를 남긴 陸游는 '초서가'에서 오늘 술기운이 올라 초서를 쓰니 한 순간에 하늘과 땅이 좁아지는 것 같고 붓이 종이 위에서 마음대로 휘둘리니 마치 바람과 구름의 힘을 얻는 것 같다고 하였다. 아마 생동감이 넘치고 변화무쌍한 한 폭의 서작이었으리라는 생각이 든다. 광초의 창시자인 張旭은 음주를 혹애하였다. 그는 酒氣로 인하여 대담한 행위가 유발되어 광초라는 서예미로 발현시킨 것이다. 그 이전의 서가들은 자연현상에서 서예정서를 찾으려고 노력하지만 장욱은 일상생활로부터 서예정서를 필묵으로 옮긴 최초의 서가라 할 수 있다. 그러나 이러한 酒中 書家들을 본떠서 고의로 酒氣를 취하여 인사불성 상태에서 마치 酒仙이라도 되는 양 취중에 휘호하는 모습은 보는 이를 역겹게 만든다. 주기의 힘을 빌려서 세속과 서예의 규범을 깨트려 자유롭고 솔직한 표현으로 자신의 개성을 창조하려는 시도는 이해가 되지만 과도한 정서는 오히려 서예의 정도를 이탈하여 서예미를 훼손할 수 있으니 주의할 일이다.

흔히 서예의 筆劃은 인체에 비유되기도 한다. 뼈와 근육이 있고 피와 살이 있으며 정기와 힘이 있고 사상과 감정이 있어 하나의 생명체가 되는데 생명체의 행위는 정서의 영향을 벗어나지 못하므로 서가는 모름지기 좋은 정서의 함양에 힘써야 한다. 부단한 공력으로 초서를 연마하는 한편 지성과 감성을 연마하여야 좋은 정서가 길러질 수 있을 것이다. 좋은 책을 읽어 지성을 기르고 예술활동 뿐만 아니라 여행, 자연탐방 등 서예이외의 문화활동으로 감성을 기르면 서가로서 품격 있는 性情을 구비하게 될 것이다.

이러한 초서의 性情을 이해하지 못하고 다만 문자해독에만 얽매이어 무지하게도 초서의 무용론을 주장하는 서가를 만나는 경우가 종종 있을 것이다. 이 점에 대하여 孫過庭은 이미 書譜에서 장자의 말을 인용하여 그 대답을 제시하고 있다. 아침에 나서 저녁에 죽는 버섯은 초하루와 그믐을 알지 못하고 여름에 나서죽는 매미는 봄, 가을을 알지 못한다고 말하여 초서의 묘미에 대하여 안목이 없는 자들을 구태여 나무랄 필요가 없으며 知音을 만나지 못하여도 한탄할 필요가 없다고 하였다. 공력이 부족하여 초서에 입문하지 못하였거나 초서의 공력이 있어도 出帖을 하지 못한 서가이기 때문이다.

초서의 묘미는 마치 陶工이 진흙을 이겨서 그릇을 만드는 것처럼 변화무궁하고 대장장이가 쇠를 녹여 冶金을 하는 것처럼 변화막측하다. 마음과 손이 하나가 되어 기존의 모든 서법을 초월하여 어디에도 구속되지 않는 초서의 서법에 다다르면 사람과 書가 함께 노련하게 되는 人書俱老를 이룰 것이다. 서예는 천지만물에서 취한 정서를 바탕으로하여 자연보다 한층 더 우월한 새로운 또 하나의 자연을 창출하는 예술인 것이다.

2014 甲午孟夏 踽洋齋 蘭窓下

저 자 와 의
협 의 하 에
인 지 생 략

병풍으로 쓴 고문진보 초서 **2**

草書古文眞寶

인쇄일 | 2014년 6월 10일 초판 1쇄
발행일 | 2014년 6월 20일

지은이 | 오동섭
 주소 | 대구시 중구 봉산문화2길 35 백산서법연구원
 전화 | 070-4411-5942 / 010-3515-5942

펴낸곳 | (주)도서출판 **서예문인화**
대 표 | 박정열
 주소 | 서울시 종로구 내자동 사직로10길 17(내자동 인왕빌딩)
 전화 | 02-738-9880(대표전화)
 02-732-7091~3(구입문의)
homepage | www.makebook.net

ISBN 978-89-8145-947-5 04640
 978-89-8145-945-1 04640(세트)

값 | 20,000원